大是文化

デザインのミカタ 無限の「ひきだし」と「セ.

平面設計
的大忌

字級、版面、圖形、選色的竅門，非設計人員的美學指南。
學起來就脫離跟設計師纏鬥的修稿地獄。

粉絲突破40萬日本設計類自媒體
設計研究所 著

黃筱涵 譯

CONTENTS

序章
不再鬼打牆的溝通法則 017

基礎篇

第 1 章
絕對 NG 的字型、文字設計 045

第 2 章
微調就有差的圖形編排　083

第 3 章
暢銷設計都在用的色彩　119

第 4 章
背景對了，質感大加分 155

第 5 章
版面構成，這些就夠用 191

實踐篇

第 6 章

即戰力！經典不敗法則 227

作者簡介

設計研究所（所長）

19 歲玩樂團時，我曾為了自費企劃的演唱會，第一次委託專業人士製作廣告單。看到成品時的感動，引發了我對設計的興趣。此後，我便開始設計樂團活動的廣告單與 LOGO 等。

後來，我也參與樂團 CD 封面、周邊商品設計，慢慢開啟自由接案的生活。除了製作個人廣告單或名片等，也接到店鋪 LOGO 與海報等案子。最後，終於成立法人，承包各大企業的網頁、影片或 LOGO 等設計工作。

此外，我在其他方面也做出了一些成績，包括以拼貼畫榮獲藝術獎項、設計的 T 恤銷售量高達 1 萬件以上、出版攝影集，並廣受電視、廣播與報紙等報導。

正因為做過各種工作，這些橫跨各領域的經驗成了我珍貴的個人資產。2020 年 2 月，我開設自媒體「設計研究所」，在 SNS 上一躍成為人氣帳號，粉絲人數更在社群平臺 X（前身為推特）設計類媒體中拔得頭籌。

推薦序一

提升設計品味，
從觀察日常開始

日本設計觀察家／吳東龍

當我收到這本書時，對於書中所謂「看見葉子、看見樹木與看見森林」，有所共感。

我想起剛開始展開設計旅行時，都會先從自己感興趣的海報或者是商品的「物件」元素看起，有時候在不同的地方看見相同物件時，竟然有著不同感受，讓我不禁去思考為什麼會有這樣的差異，是陳列背景的關係？後來再Zoom out（鏡頭拉遠），則會從物件所在的「空間環境與氛圍」來思考自身感受何來？共通性與差異性何在？這或許就呼應了一個設計學習的過程，從微觀到宏觀，讓觀察從具象到抽象，見樹再見林。

《平面設計的大忌》的作者以未受過正統設計的教育背景，而是以素人自學的方式，逐一展開近十年的設計工作，同時在X的「設計研究所」擁有超過40萬的追蹤數與

驚人的廣大迴響。

　　其中提到的「觀察」絕對是最好的開始，甚至提到品味的高低，取決於觀察的事物多寡。試問如果現在回想，你上回使用電梯時，樓層的按鈕數字是如何排列是否記得？看到作者在解讀設計時讓我想到，日本的設計觀察之所以有趣，正在於日本設計往往具備了基本美感之外，在設計的背後所蘊藏的意義，而且大多數的日本設計師也具備將設計轉化成語言的能力。

　　這本書很適合想要踏進設計領域一探究竟的朋友，無論有沒有設計背景都不會空手而回。例如我喜愛一張海報設計，也期許能識讀設計，進而擁有設計能力，又該如何領會？作者在本書將設計元素猶如拼圖般片片拆解出文字、圖形、色彩、背景與版面等，並提供許多範例，讓我們在觀察設計時會更有切入面；而在設計缺乏靈感時，豐富的範例參考與延伸有時會是指引方向的明燈，在經過不斷的學習與練習，期許能從一開始的範例模擬，進展到不被範例侷限，甚至創造出自己的範例成果。

　　不過，也如作者所云：「設計，沒有正確的答案。」一件好的設計有沒有絕對的公式或 SOP ？如果以看見森林的角度來看設計，我認為切題的設計、活用方法並符合需

求的設計，往往是最佳設計。

　　設計或許具有很強的主觀性，但設計也可以容許不同風格。當我們能對設計產生質疑並提出見解，或許就是有設計思考能力的開始；也祝福各位透過本書在無處不設計的世界裡，找到對設計的理解、喜愛與掌握的能力。

推薦序二

零基礎，
也能看懂的設計工具書

臉書社團「日本行銷最前線」版主／李仁毅

當大是文化邀請我推薦《平面設計的大忌》時，我當下就有高度共鳴，因為作者和我一樣，都不是科班出身，也都相信不是非得在課堂才能學好設計，只要用心觀察和自我學習，必然能有所收穫。

我大學念的是國貿系，曾榮獲廣播電臺 ICRT 唱片封套設計比賽第一名。除了大三沒參賽之外，我每年都有得獎，之後更擔任張雨生、邰正宵、動力火車唱片合輯《烈火青春》的封面繪圖設計。現在則是經營臉書社團「日本行銷最前線」，每天分享日本第一線的行銷與設計資訊。

唯一不同的是，作者在短短 3 年內，就成為社群平臺 X 擁有 40 萬粉絲的設計類最大帳號，首次出版的這本書還登上日本亞馬遜綜合排行榜第　名。

在這個人人皆是自媒體的時代，大家或多或少都得接

觸設計，市場對設計工作的需求也很高，不少興趣使然者（或被迫者）心裡大都會想：我沒學過設計，也能做出好設計嗎？而這本書的最大特點，就是**一步步的帶領對設計有興趣的人，紮穩設計的基礎。**

我打從心底喜愛這本書，第一點是作者不只著重圖面設計的技巧與技法說明，同時也介紹最重要的基本觀念，從序章就細心闡述如何提升觀察力與表達力。第二點，則是符合廣大初學者的需求，透過序章、基礎、實踐 3 個階段，以及文字、圖形、色彩、背景、版面 5 個完整面向，再加上超過百幅的全彩案例，教你掌握設計的各項要點，而且極為淺顯易懂。

我相信即使是擁有多年經驗的設計師，在看過本書之後，也能擁有更多的收穫與啟發。

平時授課講解廣告行銷，我在開頭都會說明：「廣告行銷的每一個動作、畫面或文字，都必然有其意義與目的。」本書正是這個概念的最佳範本，**設計不僅是藝術行為，更是一項商業行為**，是為了遂行某個商業目的，或是傳達某個理念訊息而生。因此，本書作者才會說：「每一個設計背後都有其理念。」希望讀者都能謹記於心，並盡情享受本書與設計所帶來的樂趣與成就。

前言

從零基礎到獨立接案，
我成功靠設計吃飯

　　世界上到處都是設計，不管是在街頭巷弄、家裡，甚至是網路上，設計無所不在。

　　換個角度來說，若我們能培養觀察設計的眼光，面對這個充滿魅力的世界，視角也會大不相同。在這本書，我將幫助各位看懂設計，並解說觀察的方法。或許有人認為設計是一種品味，但其實沒有比設計更好學的東西了。

　　以我來說，我從未就讀過美術大學或相關職業學校，也未曾任職於設計公司。當然，也沒有設計方面的打工經驗。一直以來，**我都是靠自學接觸設計**。儘管如此，**我仍成功靠設計吃飯**，從自由接案 3 年，到以法人的身分接案 6 年，資歷累計近 10 年。

　　我之所以能做到，是因為我隨時隨地都在觀察，並將日常生活中看到的所有設計，都視為磨練自己的機會。

　　我現在經營的媒體頻道「設計研究所」，有幸獲得許

多人的觀看與支持，因粉絲人數為全日本設計類第一名，更因此得到出版本書的機會。

一直以來，我最重視的就是觀察能力，以及將結果轉化成語言的能力。雖然我沒有跟任何人學過設計，但或許正是因為，我經常觀察日常中的設計，並且不斷大量吸收學習，才得以躍升為專業設計師。

在執筆本書時，我也秉持著這樣的理念，真心希望能幫助各位在短時間內更了解設計。因此，我除了重新整理超過 2,000 人參加的講座及課程，讓內容更容易實踐、更扎實以外，為了讓大家隨時輕鬆翻閱，我還**親自設計多達 100 種的範例**。

對設計師來說，無論是想進一步獲得專業知識，或者是提升技能，理應都可以充分活用。

此外，本書非常淺顯易懂，對設計有興趣的人、初學者、工作上會接觸到設計師的人，甚至是不具備任何設計知識的人，也都能輕鬆理解。

學會觀察設計，視野將會大不相同。只要能培養出如此眼光，平凡再不過的日常，就會搖身一變成為令人怦然心動又充滿驚喜的世界。如此一來，觀察設計的能力，也將使你的人生更為豐富。

本書使用方式

藉由序章、基礎篇、實踐篇，
循序漸進的提升觀察設計的能力。

序章	基礎篇					實踐篇
	第1章 文字	第2章 圖形	第3章 色彩	第4章 背景	第5章 版面	

Step 01

序章

何謂觀察力與表達力，以及「看見葉子、樹木、森林」的設計法則。光是閱讀本章，看待世界的方法就會大幅翻轉。

Step 02

基礎篇

從文字、圖形、色彩、背景與版面等5大類，學習如何觀察設計，並建立有系統的知識與具體方法。

Step 03

實踐篇

以實作的方式，挑戰本書學到的設計技巧。

在過去，繪畫只會被放在藝廊或美術館等高門檻的封閉空間，而後隨著印刷技術的發達，海報等廣告大量張貼在街道上，才終於使得繪畫真正走向戶外。時至今日，除了海報，交通、大樓等戶外廣告，更讓設計洋溢於大街小巷之中。

尤其隨著大量生產、大量消費，各式商品遍布世界各地，從商品包裝、標籤、紙箱等，總能看到形形色色的印刷設計。

此外，網路資訊發達，除了原有的圖片與影片，人們善用技術進步，也陸續推出使用者介面[1]（User Interface，縮寫 UI）、使用者經驗[2]（User Experience，縮寫 UX）的服務。搭配高度技術的圖表、要素豐富的各類網頁設計也逐漸增加。

在各方面快速發展的現在，能否運用這些設計，就看我們要刻意忽略，還是將其視為培養眼光的機會。

其實，每一個設計背後都有其理念，光是試著挖掘這些概念，就是很好的訓練。若本書能如同指南針般，幫助各位解讀洋溢著設計的世界，我將感到無比的喜悅。

1. 例如字體大小、字型、按鈕、動畫效果、整體配色等視覺引導。
2. 使用者接觸產品、系統或服務時，所產生的感知反應和回饋。

序章

不再鬼打牆的
溝通法則

什麼是

觀察

×

轉化成

語言的能力？

是留意。

培養觀察能力，

就從留意生活細節開始。

如此一來，

才能看見未曾發現過的景色。

是用語言表達。

將看到的事物，

用自己的話語表達出來。

如此一來，不僅有助於溝通，

還能在日常中實踐設計。

什麼是觀察力？

試著觀察身邊事物，

並找出紅色的元素。

如何？

是否從未注意到原來這些地方有紅色？

如右頁照片所示，光是改變留意的位置，

眼中所見的世界就截然不同，

如此一來，肯定會注意到蘊含於日常中的設計。

POINT

多花點心思留意身旁的設計。

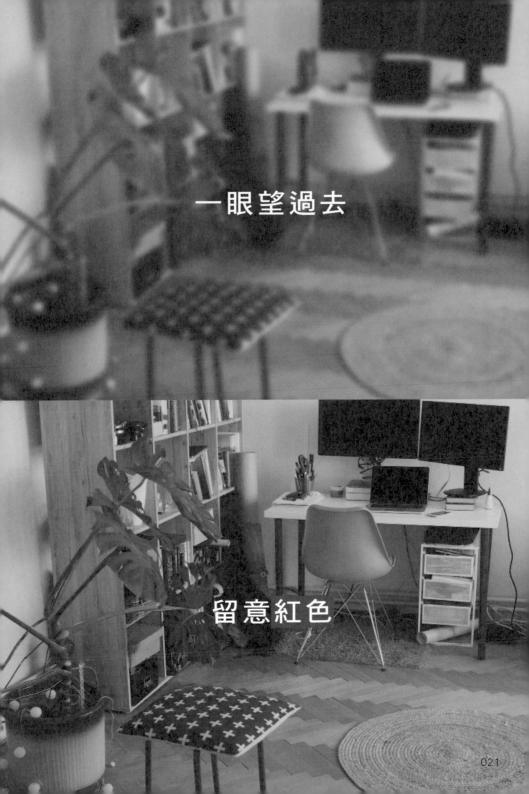

一眼望過去

留意紅色

什麼是
轉化成語言的能力？

想要成為專業人士，

就必須學會表達。

設計師必須經常向客戶或主管說明，
這時若缺乏說服力，就會造成不合理的修改，
或是只能按對方的回饋照做。

唯有將想法、概念轉化成語言，
讓別人聽懂，
才能進而解決修改過於頻繁的困擾。

POINT

把你的概念，轉化成別人能理解的語言！

設計

"

為什麼要這樣配置？

料理

"

為什麼要使用這個盤子？

音樂

"

為什麼要播放這個音？
這些同樣都具備深遠的意義。

哇！坐不下了！

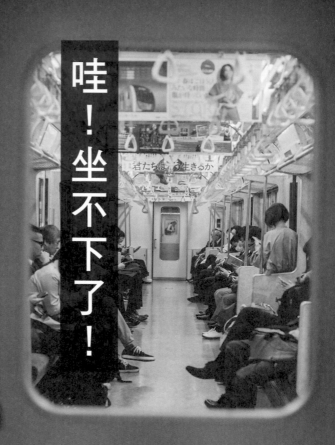

一般人的視角

不特別留意，將難以獲取資訊。

模特兒的衣服顏色與圓形相同

服裝與左上的圓形圖案都是橙色，原來顏色一致可以產生統一感。其他部分則連同 LOGO，統一使用水藍色。

用窗戶表現世界觀，超棒

藉由模糊車門窗戶，表現出獨特的世界觀。在設計網頁、平面或動畫時，也可用來改變版面風格。此外，窗戶外框大，看起來很高尚。這麼一說，藝術作品的裱框也都偏大。

與背景同色的光暈效果（外側）？

中間的廣告吊牌標語「你們想怎麼生存」（君たちはどう生きるか），將文字外框設定成黃色。但因為實線外框不符整體風格，所以加工成光暈效果（外側）。

大家不要一直盯著手機看

無論是站著還是坐著，大家不是盯著手機，就是在睡覺。既然如此，廣告吊牌就得做得更有趣。像是「廣告吊牌只剩下設計師在看？看到這句話的你是不是設計師？」這類徵人的創意廣告。

設計師的視角

設計師讀取到的資訊，遠比一般人多。

專業人士
的視角

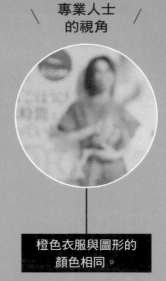

不能只會說

好看不好看

設計師能從一個畫面，挖掘出
非常多的資訊，包括概念、小
小的巧思或創意等，甚至是將
一部分的想法，用言語具體表
達出來。

如前頁所述，面對同一幅視覺
情報時，專業人士通常會獲得
較多的資訊。

橙色衣服與圖形的
顏色相同。

▼

藉此營造出整體感！

照片使用的顏色與其他
元素相同時，能增加視
覺上的一致性。

▼

為什麼除了橙色外，
只選用水藍色？

▼
▼
▼

POINT

從一個視覺畫面，盡情發揮想像力。

該怎麼培養表達的能力？

關鍵在於

看見葉子、樹木、森林

看見葉子，
又見樹木，
又見森林。

做設計，不能
「只見樹木，不見森林」

根據國語辭典，「只見樹木，不見森林」一般是用來比喻：只考慮個別與局部，而沒有顧及整體全面。但是，要學會觀察與表達，就必須兼具觀察細部與整體的能力。

也就是說，**除了看見樹木，還得將目光放遠──看見森林**。此外，在觀察時，也得看見更細微的葉子，因此**「看見葉子，又見樹木，又見森林」的能力非常重要**。

看見葉子

抽象度 **低**　資訊量 **少**　關鍵字：What、How

　　指著眼於具體的元素，觀察該元素呈現的狀態。舉例來說，找到部分套用綠色的文字等，這類令人好奇的巧思，就是第一步。接著還可以試著尋找粗體、帶有圓潤感的字型等小範圍的元素。

看見樹木

抽象度 **中**　資訊量 中　關鍵字：Why

　　指一邊觀察，一邊思考「為什麼會這樣？」。例如，部分文字套用綠色，是因為要特別強調。思考背後原因，就能挖掘出比看見葉子時更深入的資訊。在這個階段，因為是找出為什麼要這樣設計（根據），所以稱為「看見樹木」。

看見森林

抽象度 高　資訊量 多　　關鍵字：When、Where、Who

指觀察時，**試著分析時間（季節等）、地點（媒體等）、人物（目標客群等）並歸納成法則。**例如：想強調某段文字，就可以改變顏色等。由於是綜觀整體，以找到同時符合多項的元素，所以稱為「看見森林」。

上述方法稱為「看見葉子，又見樹木，又見森林」。

看見葉子，是指找出具體的設計元素，也就是觀察的對象；看見樹木，意指找到具體元素後，思考有哪些根據；看見森林，則是思考時間、地點、人物後，再歸納成法則。

既然不是原創者，對設計自然有不同的解釋，因此運用這項法則時，當然也能找出許多答案。接下來，就請各位讀者一起動動腦。

範例 A 仔細觀察上方的橫幅（Banner），並以前述（第 29 頁至第 32 頁）的方式，加以思考。

範例 A

看見葉子 　🍃　配置在邊界的圖形五顏六色。

看見樹木 　🌲　用豐富的配色，代表匯總搜尋
　　　　　　　　（まとめ検索）分類的多樣性。

看見森林 　🌲🌲🌲　設計元素較多時，可以搭配不
　　　　　　　　同顏色。

POINT

找到元素 → 思考原因 → 歸納法則。

一個設計，會有多片葉子

觀察範例 A 時，我們可以看到，配置在邊界的圖形（What）使用 7 種顏色（How），但其實還有**其他不同的元素（＝葉子）**。例如：兩行文字為水平均分。

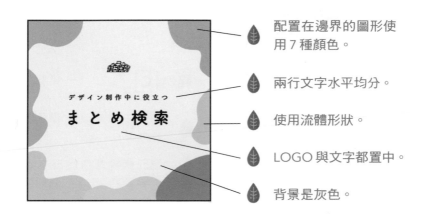

配置在邊界的圖形使用 7 種顏色。

兩行文字水平均分。

使用流體形狀。

LOGO 與文字都置中。

背景是灰色。

像這樣，一個作品能挖掘出各種元素，隨著每個人的著眼點不同，得到的答案也會有所差異。

接下來，請翻至下頁的範例 B ～ E ，進一步深入理解吧！

POINT

試著從中找出多種技巧。

範例 B

設計元素較多時，可搭配不同顏色。

左下和右上的圓形採對角線構圖，讓畫面看起很協調。

將元素配置在同一對角線上，可取得畫面平衡。

範例 C

在英文 a 的上方，標示出重音線條。

這三條線源自於日文漢字「学」字的上半，藉此強調「學習」的概念。

製作 LOGO 時，可以根據想傳達的概念，截取一部分的文字造型。

　　首先，要掌握小範圍的具體元素（葉子），接著思考為什麼要這麼做（樹木），並歸納成法則，以利日後應用（森林）。因此，我們也可以結合「5W1H」來思考，看見葉子等於 What 與 How、看見樹木等於 Why、看見森林則為 When、Where、Who。接著請見右頁及第 38 頁範例，實際作答看看吧！

範例 D

 左右兩側的文字，皆採直式（What）
並放大到接近邊界（How）。

為什麼？

可以歸納成法則？

範例 D 將直式文字放大，占滿整個版面。由於是以不影響
閱讀為前提，因此既充滿魄力，也保有易讀性。「想營造出
魄力感，就讓文字配置在版面兩側並放大」這項法則不僅能
用在直書，也可以應用於橫書。

參考答案

看見樹木：文字占滿縱向的版面，能讓視覺更具衝擊力（Why）。
看見森林：想營造魄力感（When），可將文字放大並占滿整個版面。

範例 E

黃色的標題文字（What）使用漸層效果（How）。

為什麼？

可以歸納成法則？

範例 E 的黃色文字之所以會採用漸層，而非單一顏色，是為了打造出華麗感。然而，套用漸層後，設計不僅一點也不俗氣，反而顯得更高級。在這裡，便可以歸納出：想營造出高級感，就可以使用漸層效果。

參考答案

看見樹木：透過使用漸層的文字，為設計增添華麗感（Why）。
看見森林：想塑造出高級感時（When），可用漸層讓視覺變得更華麗。

觀察×轉化成語言的能力

┌─── 總結 ───────────────────┐

抽象度 低 資訊量 少

挖掘出小範圍的元素

▼

抽象度 中 資訊量 中

思考為什麼

▼

抽象度 高 資訊量 多

歸納法則

└──────────────────────────┘

── 其他場景

這個觀察方法也可以運用在其他場合，例如：

發現有趣的企劃

🩸 挖掘出讓企劃變得有趣的具體元素。

🌿 思考該元素有趣的原因，並且轉化成文字。

🏔️ 將有趣的原因歸納成法則，以利日後運用。

運用在之後的企劃或其他場合。

另一半生氣

🌱 挖掘出對方生氣的具體元素。

🌳 思考對方生氣的原因，並且轉化成語言。

🌲 將生氣的原因歸納成法則，避免重蹈覆轍。

與另一半溝通時，
同樣可以運用「看見葉子，又見樹木，又見森林」。

POINT

試著將「看見葉子，又見樹木，又見森林」，
應用在設計以外的場景。

關於看見森林

看見樹木，是針對特定設計；
看見森林，則是找到可以運用的法則。

看見樹木	看見森林

特定設計

左下與右上的圓形採對角線構
圖，看起來很協調。

找到可以運用的法則

將元素配置在對角線上，就能打
造出良好的平衡感。

歸納法則＝適用於更多的設計

（所以用樹木的集合體——森林來表現）

該怎麼培養表達的能力？

When
Where
Who

—— 看見森林的範例 ——

Where　思考媒體、刊載場所、排版位置等。
部落格的橫幅。

When　思考氛圍、場景、時期、時代等。
想營造出沉穩氛圍。

Who　思考目標客群或競爭對手等。
當設計的目標客群為兒童時⋯⋯。

按照關鍵字思考，就能輕易歸納成法則！

非設計者的入門課

雖然我和其他人不太一樣,是靠自學踏上設計這條路,也沒有在設計公司上過班,但這其實各有利弊。

第一個優點,就是自主思考。因為身邊沒有人教我,當然也很少從事設計的專業人士,所以像是「這些設計有什麼不同?」、「為什麼會這樣編排?」等,我都必須靠自己找出答案。

不過,也因為是靠自己摸索,我才知道怎麼將想法轉化成語言,不僅能按照概念做出設計,還讓作品更具說服力。後來,更透過分享這些 know-how,獲得出版的機會。

但是,自學當然也有缺點,那就是必須耗費大把時間。我花了超過 3 年,工作才漸漸穩定下來。3 年聽起來或許很短,但一邊打工,一邊學設計,從這一點來看,其實相當漫長。

若各位讀者能在短時間內,就學會我花大把時間領悟到的觀察方法,我將感到無比榮幸。

第1章

基礎篇

絕對 NG 的字型、文字設計

HOW TO READ

基礎篇的閱讀方法

頁面結構：提問

① 看見葉子 or 樹木　　　　　　③ 提示　　　　④ 類別

② 提問

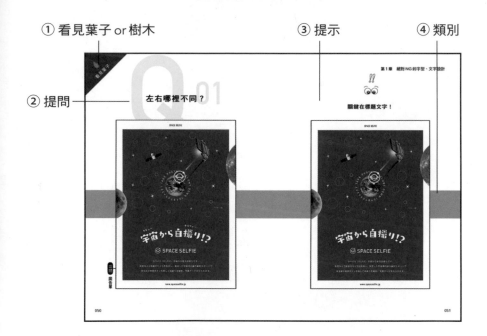

① 看見葉子 or 樹木

依類別，各準備 2 個問題。

② 提問

依自己的想法找出答案後，再翻到下一頁對答案。

③ 提示

② 提問的提示，請先依提示作答。

④ 類別

共分成文字、圖形、色彩、背景、版面等 5 大類。

首先是提問，看完解答後，請比對自己的答案。接著
會介紹 2 個延伸範例，藉此加深理解。

最後，會解說觀察的訣竅，以及相關知識及技巧，幫
助各位提升觀察設計的能力。

止まれ

自転車を除く
一方通行
→

標誌也太多了吧？

一般人的視角

自転車を除く
16 － 18
日曜・休日は
13 － 18

為什麼「止」與「れ」都有單邊筆劃往上？

「停止」（止まれ）的「止」與「れ」都有單邊筆劃往上。難道是刻意製造不協調，讓視線不知不覺停留在上方嗎？

平假名字體很小！

這句話如果只有漢字，也能看出意思。因此，才會放大比較重要的漢字，縮小較次要的平假名。即使只有一句話，也要設定字級的優先順序，才能順利傳達訊息。

比起左側，右側的文字更細！（自轉車を除く）

難道是因為左側的標誌是給汽車駕駛看的，所以才會加粗字體，以增加顯眼度？
汽車駕駛與標誌的距離，比步行者遠，再加上隔著窗戶，也比較難辨識。換句話說，依訴求對象的不同，必須適度調整文字粗細。

設計師的視角

左右哪裡不同？

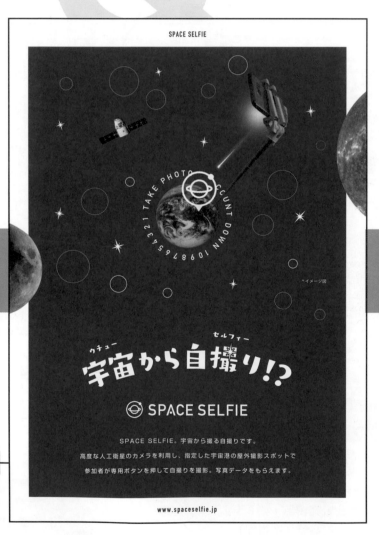

媒體 ● 廣告單

關鍵在標題文字！

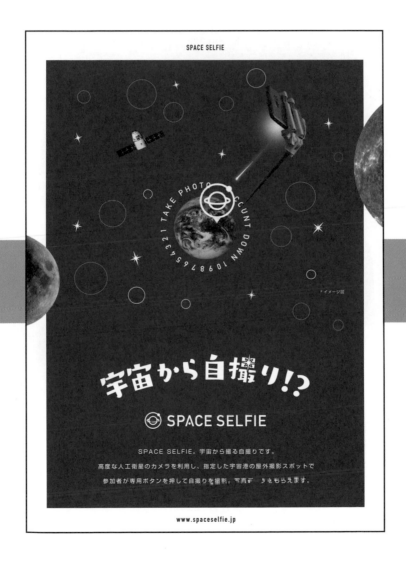

標出讀音，增添玩心

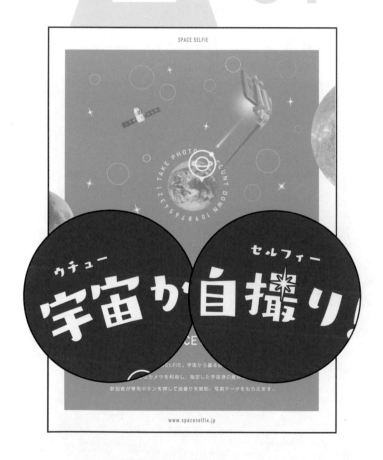

- CHECK -

這裡用片假名[1]標出發音，並將「自拍」（自撮り）
的讀音換成「selfie」，為作品增添了玩心。

1. 表音文字的一種，相當於中文的注音符號或羅馬拼音。

媒體　廣告單

OTHER DESIGN

範例 ①

💧 在「討厭的聲音」（嫌な音）的上方，標出讀音。

🌱 透過標示讀音，讀者就不會唸錯。此外，調整字體大小，也能打造出層次感，讓整體視覺更加顯眼。

🌲 設計給成年人看時，若刻意搭配讀音，也能凸顯訴求重點；若要另外補充資訊（範例 ②），或是想增加玩心（第 50 頁）時，同樣可以運用讀音。

媒體　海報

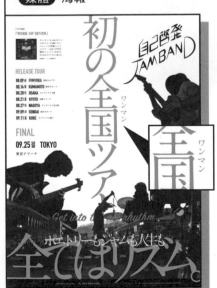

OTHER DESIGN

範例 ②

💧 在標題文字「全國」（全国）的右側，標有讀音「one-man」（ワンマン）。

🌱 多了讀音，文字就有大小變化、層次感。不僅能使標題更醒目，還能補充「one-man」的資訊。

🌲 與範例 ① 相同。

文字要分區看

　　想要提升觀察的能力，首先要留意的就是，不要一口氣觀察整體，而是將內容物切割成多個區塊後，再逐一檢視。以「文字」這個類別為例，如右頁所示（原圖請見第50頁），我們可以將設計作品的文字視為多個區塊，並且逐一仔細觀察。如此一來，理應能注意到原本沒發現的技巧。

Group 02

Group 01
SPACE SELFIE

TAKE PHOTO
COUNT DOWN 10 9 8 7 6 5 4 3 2 1

Group 03

宇宙から自撮り!?

Group 04
示意圖

SPACE SELFIE

宇宙から自撮り!?

SPACE SELFIE

Group 05

SPACE SELFIE

Group 07

SPACE SELFIE。宇宙から撮る自撮りです。

高度な人工衛星のカメラを利用し、指定した宇宙港の屋外撮影スポットで

参加者が専用ボタンを押して自撮りを撮影。写真データをもらえます。

Group 06

www.spaceselfie.jp

文字知識

比起層次感，資訊更重要

層次感過於搶眼，反而與整體不搭。

NG

HOTEL VOTTI

ABOUT　NEW S　R OOM　SERVIC E　宿泊予約

おひとり様　限定宿

HOTEL
VOTTI

ぼっちは人生を、
リッチにする。

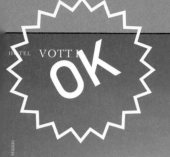

ABOU TR. N EWS OOM SERVIC E 宿泊 予約

おひとり様 限定宿

HOTEL

VOTTI

ぼっちは人生を、
リッチにする。

稍微減少層次感，醞釀出沉穩的氣氛。

　　無論是什麼樣的設計，層次感都很重要，但是並非越明顯越好。

　　以左頁設計來說，文字大小落差雖然帶來清晰的層次感，卻明顯與沉穩高尚的氛圍相去甚遠。

　　很多設計師都會按照目標客群或是想傳遞的氣氛，適度強化或減少層次感。

　　想編排出沉穩風格的版面時，通常會使用較低調的層次感；目標客群為年輕族群時，就會強調層次感。

有哪些文字設計技巧？

U-17の
新しい疑似選挙
フェスティバル

2027.10.31 SUN

若者の投票率の低さが嘆かれる日本。選挙権のない17歳以下は盛り上げる権利さえない？私達は私達なりの疑似選挙のフェス「U-17投票所」を開催します。普段は絶対に入れない場所に疑似投票所を用意したり、アーティストによるライブを開催、この日のための特別な食事やスペシャルなお土産で盛り上げます。

媒體　廣告單

留意這三個標示！

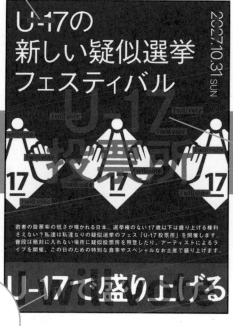

3種疊字效果，讓版面更精簡

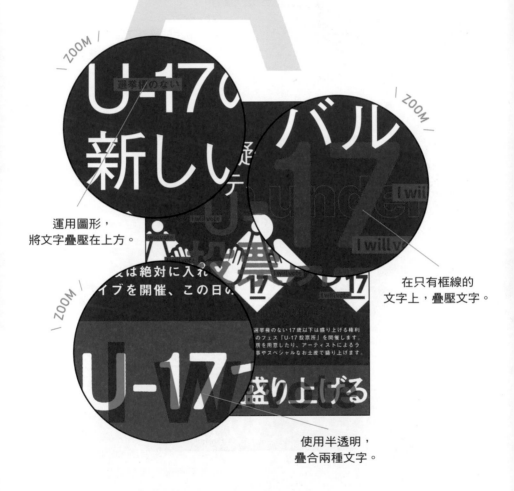

運用圖形，
將文字疊壓在上方。

在只有框線的
文字上，疊壓文字。

使用半透明，
疊合兩種文字。

- CHECK -

雖然上述都使用相同的技巧，但是手法卻各不相同，
分別運用了圖形、框線文字與半透明效果。

媒體 雜誌（封面）

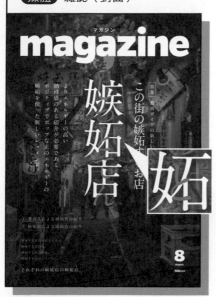

OTHER DESIGN

範例①

- 在「嫉妒店」的白色文字上，疊壓橙色的讀音「しっとてん」（shittoten），營造出交纏的視覺效果。

- 不僅充分表現出「嫉妒」的概念，藉由疊壓文字，還可營造出立體感，使畫面更有質感。

- 空間有限或想為設計打造立體感時，可將文字相互重疊。例如：善用圖形、提高透明度、使用框線文字，或是套用其他顏色等。

媒體 廣告單

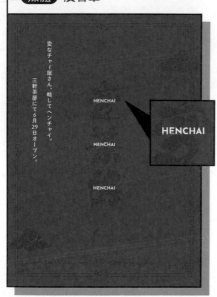

OTHER DESIGN

範例②

- 在每一個紅色字上，疊加白色橫向的羅馬拼音「HENCHAI」。

- 善用文字重疊的技巧，可以讓版面配置更精簡（文字占最少空間）。此外，也能增加立體感與質感。羅馬拼音「HENCHAI」，也可用來補充標題的唸法。

- 與範例① 相同。

解說
02

重疊文字的訣竅：
圖形、透明度、框線

Pattern 01

運用圖形（How），重疊兩種文字（What）

U-17の
新しい疑似選挙
フェスティバル

2022.10.31 SUN

只要善用圖形，就能在重疊文字的同時，顧及可讀性。重疊的文字
顏色與襯底的背景相同，則可讓視覺更具一致性。

Pattern 02 ──────────────────────────────

提高透明度，將文字疊合在上方（What）

U-17で盛り上げる

提高透明度，可打造出不同元素相互融合的效果。

Pattern 03 ──────────────────────────────

在框線（How）文字上，堆疊主要文字（What）

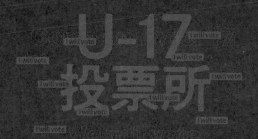

在框線文字上，配置顏色與框線相同的文字。但是，框線文字大都
適用於次要的內容。

文字知識

02

印刷物與
網頁的字級

　　藉由重疊文字可以製造留白，但其實只要縮小文字就足以製造留白。接下來，要分別解說印刷物與網頁的文字單位，以及最小字級。

心がうごく
名言動画

Video of the famous saying
that a heart changes.

うごく名言
motionfamoussaying

- 📞 *000 000 0000*
- ⊚ *info@motionsaying.com*
- ▢ *@motionfamoussaying*
- ▣ *@motionfamoussaying*
- ▢ *@motionfamoussaying*

印刷物設計

單位	最小尺寸
pt	6pt

有些會把字級縮小到5pt，但基本上最小字級是6pt。

網頁設計

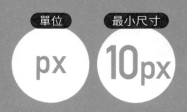

以常用的 Google 官方網路瀏覽器 Chrome 為例，可顯示的最小尺寸為 10px（pixel，像素）。

媒體

廣告單

錯開文字有什麼效果？

錯開文字，增添動態效果

| 錯開各文字區塊 | 整段文字沒有錯開 |

　　這次的設計範例是展覽會廣告單，所以反而刻意讓文字互相錯開，以打造出動態效果。

- CHECK -

文字互相錯開，可賦予動態效果。
反之，若要文字易讀，就要排列整齊。

媒體 名片設計

範例 ①

💧 名片正面（左），將中央文字錯開排列。

🔥 文字互相錯開可以營造出動態效果，並勾勒出迷幻的氣氛。

⛰️ 主題的風格較強烈時，將文字互相錯開排列，不僅更加切題，還可增加視覺動態效果。
例如，逐字錯開、區塊錯開（第66頁），或是連圖形都錯開（範例②）等。

媒體 廣告單設計

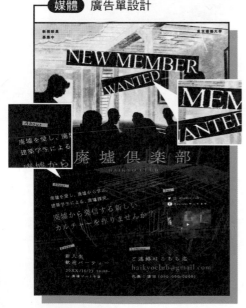

範例 ②

💧 不管是標題、副標與圖形中的文字，都刻意錯開。

🔥 錯開文字不僅可勾勒出動態感，還很契合海報主題。

⛰️ 與範例 ① 相同。

如果
不是明體？

舉例來說，發現使用明體的設計時，就試

著思考：如果不是明體，會是什麼感覺？

明體

散發出正經感！

黑體

散發出少許廉價感！

文字知識

置中很美，
但齊左更好讀

文字的配置，與視線動向有關。

1

置中

文字較多時，基本上會靠左對齊、置中或靠右對齊。右頁的設計 ① 就是置中，不過因為文字量偏多，所以看起來不易閱讀。

2

靠左對齊

觀看橫式版面時，視線通常是從左上往右下，所以靠左對齊會比較好讀。

專業設計師在排版時，通常會靠左對齊。尤其文字量較多時，一定會配合視線動向，將文字靠左對齊。

❶ 文章置中不好讀。

❷ 文章靠左對齊，比較好讀。

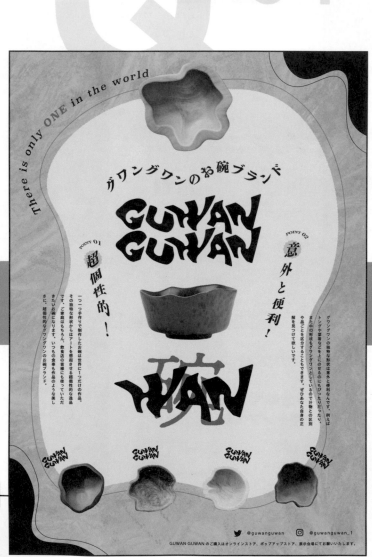

文字沿著弧線配置？

媒體　廣告單

運用弧線組成不同的形狀！

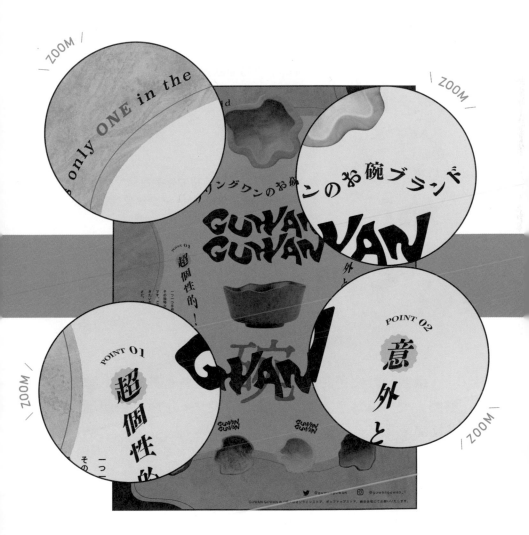

弧形文字，有普普風

沿著元素配置

沿著白色流體形狀弧線排列的文字，比一般的直書或橫書更具普普風。

傳達主題

為了傳達文字資訊「扭曲碗的品牌」（グワングワンのお椀ブランド），刻意讓文字隨著曲線排列。

兩處相同

POINT 01 與 02 的文字沿著相同弧線排列，增加一致性。

　　這個設計使用許多彎曲文字，而且各有其意義。綜觀整體，大都是為了表現「扭曲」的概念，才會大量使用彎曲文字。

- CHECK -

為了強調設計概念，有時會重複使用相同的技巧，
但也可能用同一技巧，表現不同的概念。

（媒體）廣告單

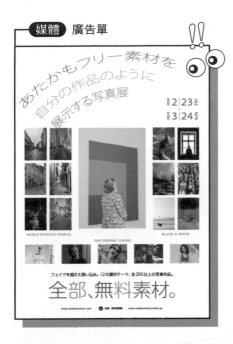

範例 ①

🌱 左上標題設計成彎曲文字。

🌿 沿著弧線配置文字，不僅能營造出普普風，而且大範圍的標題更能使普普風貫穿整體設計。

🌳 想打造出普普風時，就運用彎曲文字。例如：讓文字圍繞成圓弧形，或是沿著特定元素排列。

（媒體）雜誌（內頁）

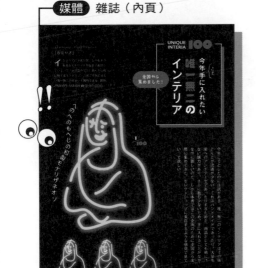

範例 ②

🌱 沿著霓虹燈線條的弧度，配置商品名稱。

🌿 霓虹燈的線條和商品的文字，能增加一致性。而且，沿著弧線配置的文字風格，也能具體傳達商品「日式蒙娜麗莎」的概念。

🌳 與範例 ① 相同。

如何抓主軸？
看文字、版面

グワングワンのお碗ブランド

GUWAN
GUWAN

Case 01 ——————————————————————

從文字解讀

最簡單的方法,就是探索文字資訊。大部分的設計都會透過文字資訊具體表達訴求,幫助大眾理解設計的主軸。

Case 02 ——————————————————————

從版面風格推測並解讀

光憑文字資訊仍看不出主題時,可以觀察照片或 LOGO 的風格再加以推測。此外,也可以查看公司官方網站。

以第 74 頁的弧形文字為例,可依下列圖片步驟,思考設計的主軸。

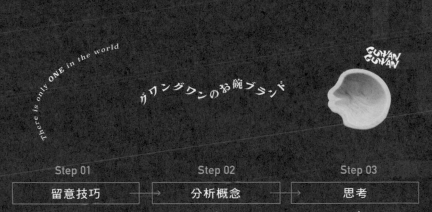

Step 01	Step 02	Step 03
留意技巧	分析概念	思考

首先,留意到文字沿著弧線排列。

從文字資訊,解讀設計的主軸。

文字沿著弧線排列,是為了表現出商品的曲線。

訴求，決定閱讀優先順序

如何決定文字大小？以下，請觀察兩個範例。

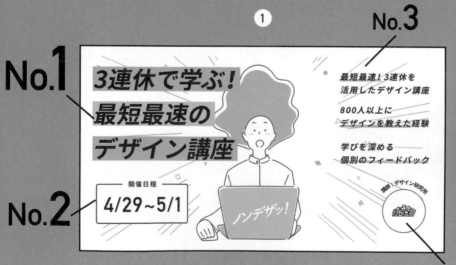

日期的優先順序排在第二，
講座內容則排在第三。

No.1

②

3連休で学ぶ！
最短最速の
デザイン講座

講師
デザイン研究所

開催日程
4/29~5/1

最短最速！3連休を
活用したデザイン講座

800人以上に
デザインを教えた経験

学びを深める
個別のフィードバック

ノンデザッ！

No.2

No.3

講座內容的優先順序排在第二，
日期則排在第三。

① 左頁的設計

觀察左頁，會發現左上角的標語字級最大──「3連休即可學成！最短、最快的設計講座」（3連休で学ぶ！最短最速のデザイン講座），接著是舉辦日期，並隨著 No.3、No.4 的順序，字級越來越小。

設計大都會透過文字大小，表現資訊的重要順序。

② 上方的設計

這裡我們試試看用不同的文字優先順序。

光是調整字級，就足以看出講座內容的重要性高於日期。像這樣，透過文字的大小，解析設計師想傳達的理念也很有趣。

品味高低，
取決於觀察的數量

　　品味的英文是 sense，直譯是「感覺」。從設計的角度來看，就是對美的感覺，那如何才能提升 sense？

　　我並不認為自己的品味好，但是比起以前已進步許多。因此，我認為即使起初品味不算優秀，仍可以靠後天培養。

　　品味的高低，取決於觀察的事物多寡。

　　為什麼我會這樣說？這是因為我一開始毫無經驗，但隨著經驗的累積，逐漸提升設計美感。

　　雖然以數量為前提，同時兼顧品質很重要，然而最能兼顧兩者的訓練方法，就是前面提到的「看見葉子，又見樹木，又見森林」。

　　本書收錄超過 100 個由我親手打造的設計範例。透過這些範例，除了能讓各位輕鬆閱讀，更可以帶來大量的刺激與發現。當練習量夠多，設計的品味就會隨之提升。

第 2 章

微調就有差的
圖形編排

一般人的視角

圖形只使用白色……

圖形只用白色，看起來卻層次分明？原來是插頭與汽車的交界處，也用了藍色。除了圖形不會互相干擾，在營造出層次感之外，還能精準傳遞視覺訴求。想營造出層次感，就可以使用與背景同色的線條。

邊框設計成電線！

「CHARGING POINT」的文字邊框設計成電線，不僅讓人一眼就認出這是電動車的充電站，同時大幅提升質感。此外，邊框線條與電線一樣粗，也塑造出一致性。或許，邊框不侷限於方形或圓形，也會很有趣。

箭頭的水平線是從左邊（背景）出現！

箭頭的水平線為什麼是從左邊？因為箭頭同時與右邊背景相連時，會很難辨識箭頭的形狀。而且，與左側背景相連，還可以增加一致性。這個技巧也可以運用在 LOGO 等設計！

左右哪裡不同？

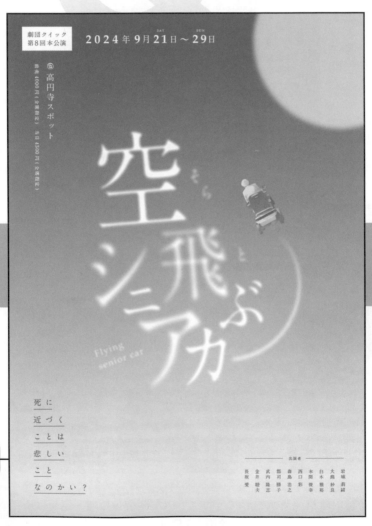

媒體　廣告單

仔細觀察，差異在下方！

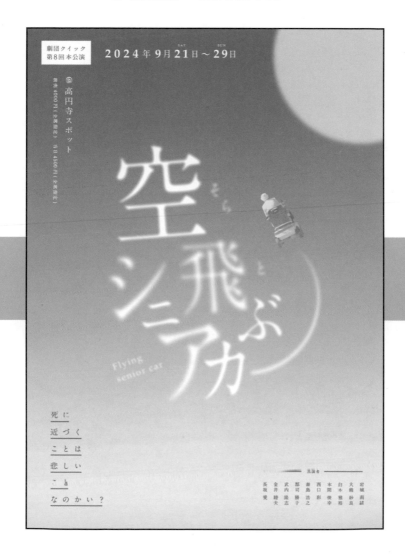

線條粗細不同，形象差很大

- CHECK -

線條粗細度差異高達 2 倍。
光是線條粗細不同，就能大幅改變形象。

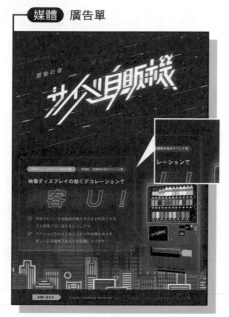

範例 ①

左下的對話框，用細線設計成圓角矩形。

用線條呈現方框，除了能避免失焦、營造出時尚風格，同時也具有劃分區塊的效果。

欲強調時尚感時，可以使用細線。此外，也能用於劃分區塊與強調內文。

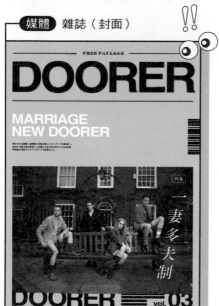

範例 ②

在雜誌名稱《DOORER》上下兩側，各加了一條細線。

在不影響整體風格的情況下，細線可強調雜誌名稱，以及塑造出個性感。此外，夾在上方線條中間的文字「FREE PAPERER」與線條等高，也能融入雜誌名稱的整體設計。

與範例 ① 相同。

凝視開孔法

　　你是否仔細觀察過開孔設計？花點時間仔細觀察，會發現身邊有許多這類設計。只有一次也好，若有喜歡的設計，就多花幾十分鐘思考。

　　以右頁設計為例，就會注意到數字採直式編排；將 Saturday 的縮寫 SAT 置中在數字上方；標題每個字的柔焦程度不同等。

Check 01

數字不用橫式，
採直式編排。

Check 02

Saturday 的縮寫 SAT，
置中排列在數字上方。

劇団クイック
第8回本公演

2 0　年 **9**月**21**日～**29**

SAT

@高円寺

当日 4000 円（

Check 03

不只文字柔焦，
圖形也施以相同效果。

Flying
senior car

Check 04

文字採用斜向，
而非直向或橫向。

死に
近づく
ことは
悲しい

出演者

大熊 紗良
白木 雅裕
本間 俊幸
西口 彩
春島 活之
職司 勝子
武内 隆志
金井 睦夫

Check 05

依文字調整柔焦程度。

Check 06

演出者（出演者）標題小於姓名。

01

粗線有普普風，
細線有質感

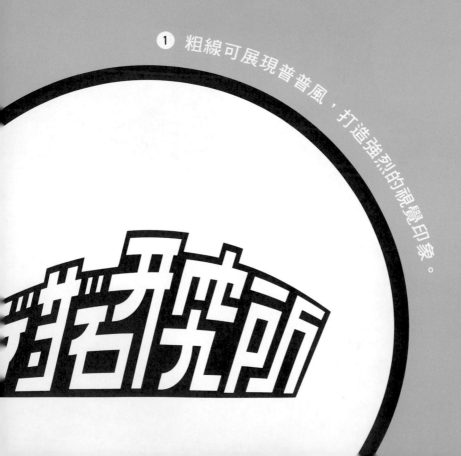

1　粗線可展現普普風，打造強烈的視覺印象。

① 粗線 ████████████

　　粗線可展現出強烈印象的普普風。只要試著找找看粗線的作品，就會發現幾乎都屬於普普風。

　　此外，由於粗線會帶來強烈的印象，因此通常會用來強調元素。

② 細線 ─────────────

　　細線可勾勒出精緻感、時尚感。

　　此外，比起粗線，細線比較不容易干擾設計，所以其實比粗線更常被使用。

LOGO 與圖形怎麼搭配？

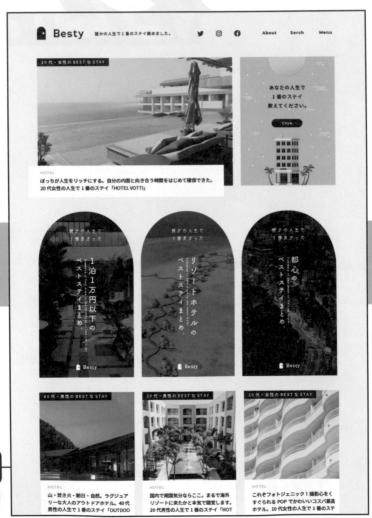

媒體

網頁

LOGO 圖形是否出現在其他地方？

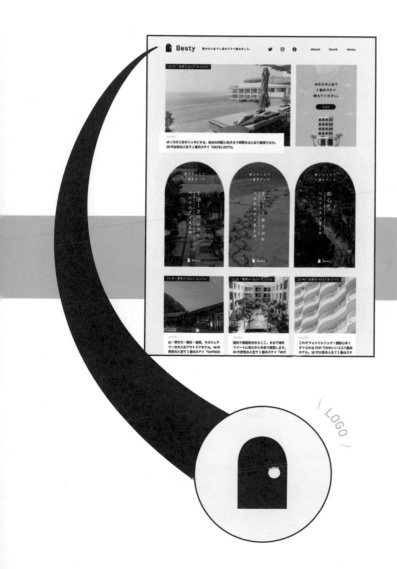

\ LOGO /

將照片裁剪成LOGO，增加統一感

LOGO
有門的圖形。

將照片都裁剪成
LOGO 的形狀。

 LOGO 的圖形。　　**Besty** LOGO 的文字。

- CHECK -

LOGO 可說是企業、品牌、服務的門面，
設計師通常會大量運用 LOGO 的要素，演繹出統一感。

媒體 網頁

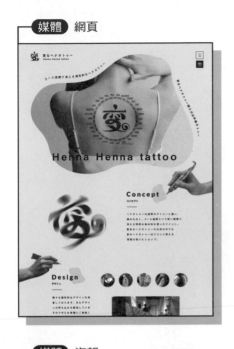

範例 ①

OTHER DESIGN

💧 上側照片被裁剪成流體形狀。

💧 這是刺青的官網，所以採用流體形狀。此外，滑順的流體形狀，還營造出柔和的形象。

🌲 想強調LOGO（第94頁）或營運概念時（範例 ① & ②），只要將照片裁剪成相關形狀，就是頗具說服力的設計。

媒體 海報

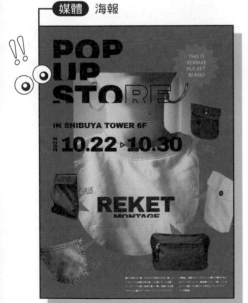

範例 ②

OTHER DESIGN

💧 中間照片被裁剪成口袋的形狀。

💧 裁剪成口袋的形狀，可用來強調商品概念。

🌲 與範例 ① 相同。

形狀相同，
打造一致性

　　在一個作品當中，有時會有許多形狀相同的元
素，這時就要試著思考背後是否隱藏著什麼技巧。
第94頁的設計，就是將LOGO、照片與圖形裁剪成
相同形狀，藉此打造出一致性，並且讓閱讀更有節
奏。這些相同的形狀有時僅出現在同一頁，有時則
會橫跨數頁。

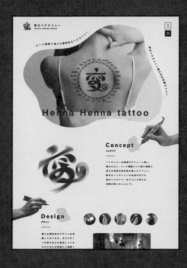

Case 01 ───────────

同頁面的相同形狀

執行單一頁面的設計時，通常會
大量使用相同的圖形，且彼此間
的距離可近可遠。

Case 02 ───────────

不同頁面的相同形狀

網站、手冊或資料等，由多張頁面組成的媒體，通常每一頁都會配
置相同的圖形。

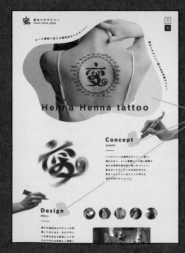

首頁　　　　　　　　　　　　　　　　　　　其他頁面

圖形知識

最常用的
3種幾何圖形

　　有時會按照設計母題（按：指在故事中重複出現、具有象徵意義的元素），運用不同的圖形，但其實都有各自代表的意義及形象。首先，請大家記下基本圖形——圓形、三角形與四邊形所帶來的印象吧！

圓形，溫暖

圓形沒有角度，能營造出溫柔、靈活、溫暖、動態（滾動、彈跳）等印象。

三角形，攻擊性

因角度明顯，容易令人聯想到攻擊性、衝動、銳利、靈敏、方向性與成長等；也經常被運用在要呼籲人們留意的標誌設計上。

四邊形，安定感

四邊形的 4 個角，會散發出安定感與信賴感等。此外，也會讓人聯想到日常生活中常見的窗戶、盒子與建築物等。

矩形色塊與版面同寬？

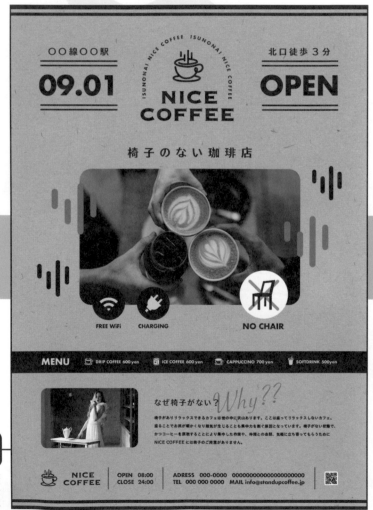

請留意正下方黑色的矩形色塊（MENU）！

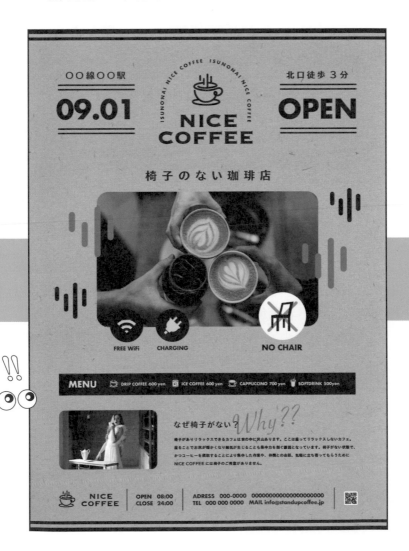

色塊與版面同寬，視野更廣

與版面同寬的矩形色塊

並未與版面同寬的矩形色塊

　　初學者經常使用第二種排法。與版面同寬的色塊，就像雙手張開一樣，會呈現出開放的狀態；沒有與版面同寬的色塊，則像將身體縮小一樣。

　　從這個角度來看，色塊與版面不同寬時，整體設計看起來會較為窘迫，所以如果我們能將色塊延伸至版面外，設計就會顯得更寬闊。

　　此外，由於色塊還有切割區塊的效果，因此黑色的色塊配置在主視覺下方，也能劃分出補充資訊的區塊。

- CHECK -

與版面同寬的矩形色塊，反而讓整體設計更寬闊。

媒體 廣告單

範例 ①

💧 在中央標題下方的色塊，與版面同寬。

🌿 橫長色塊與版面同寬，不僅能凸顯寬闊感，而且將矩形色塊壓在照片上方，也能使粉紅色與紫色的標題更易於閱讀。

🏔 想讓視野更寬闊，可用與版面同寬的橫長色塊。無論是什麼樣的背景，只要將文字配置在色塊上，就能提升可讀性。此外，色塊還能劃分界線，同一色塊的元素，即可視為同一群組。

媒體 廣告單

範例 ②

💧 最下方配置與版面同寬的黃色橫長色塊。

🌿 與版面同寬的橫長色塊，讓整體畫面更顯開闊。此外，詳細資訊都配置在色塊上，藉此達到分門別類的效果。

🏔 與範例 ① 相同。

多看錯誤範例

有時看到初學者的設計作品，會隱約覺得不對勁，這時試著找出造成不對勁的原因並表達出來，就能學到更進階的技巧。

舉例來說，初學者很喜歡使用高透明度的色塊（請見右頁圖片），為什麼這樣不好？**像這樣，研究初學者的設計作品，也有助於提升自己挖掘原因的能力。**

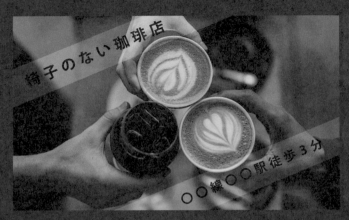

高透明度的色塊

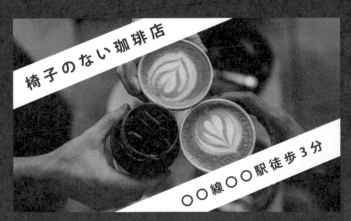

不透明度 100％ 的色塊

比較之後，理應可看出不透明度 100％的文字比較清晰。像這樣，試著比較初學者與專業設計師的作品，自然能看出，若重視文字可讀性，色塊就應使用不透明度100％。

—— 圖形知識

03

平面設計的
4大NG圖形

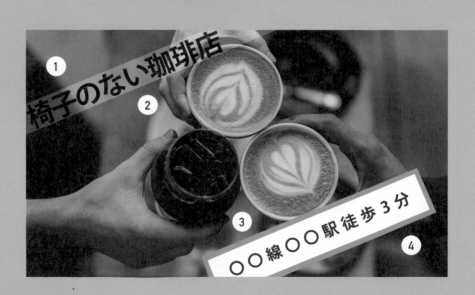

椅子のない珈琲店

1

2

3

〇〇線〇〇駅徒歩3分

4

椅子のない珈琲店

① 透明度過高

透明度高，會降低文字可讀性。這麼做雖能隱約顯示出背景，卻會造成文字難以閱讀，因此還是要用不透明度 100％。

② 色塊文字缺乏留白

色塊中文字沒有留白，會造成視覺窘迫。適度縮小文字或放大色塊，即可避免此問題。

③ 要長不長、要短不短

要長不長、要短不短的色塊，容易與②一樣造成視覺上的窘迫。這時，只要拉長至與版面同寬即可。

④ 設置邊框

色塊加邊框容易使畫面顯得雜亂，比較適合用在普普風設計。

用了幾種圖形？

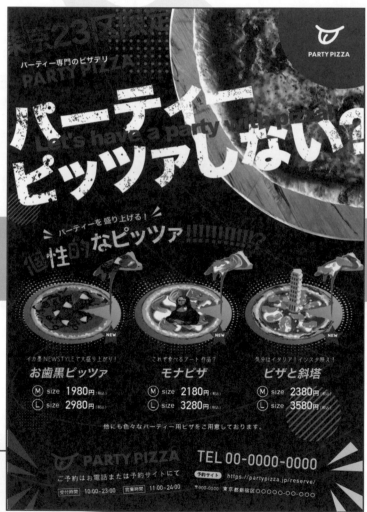

星星、圓形與長方形，
同時用了純色填滿與線條圖形。

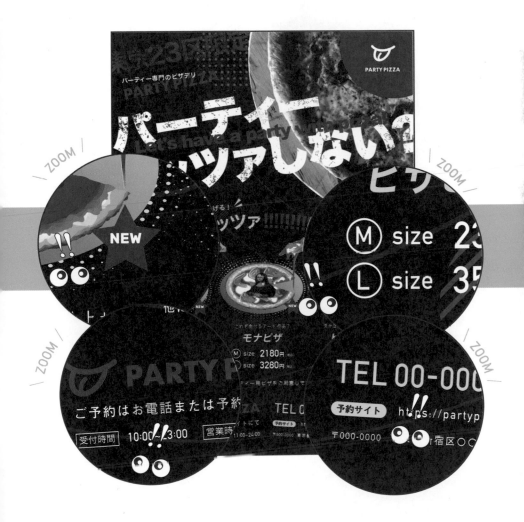

營造層次感的 2 個要素

純色填滿與線條圖形

　　介紹披薩的區塊中，配置了純色填滿的星形（New），
而標示 size 的 M 與 L 則使用線條圖形。

受付時間　営業時間　　　　予約サイト

　　介紹店鋪資訊的區塊中，屬於小標的點餐時間（受付
時間）與營業時間使用線條圖形，預約網站（予約サイト）
則使用純色填滿的圖形。

- CHECK -

純色填滿的圖形，會使畫面過於沉重，
僅用線條圖形又會輕飄飄。

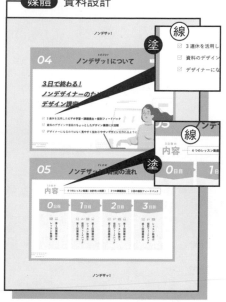

媒體　資料設計

範例 ①

💧 一個頁面中，同時使用了純色填滿與線條圖形。

🌱 能為頁面打造出層次感。

🌲 除此之外，還可以兼顧均衡感。整體設計過於沉重、版面過於輕飄飄時，可多加運用純色填滿的圖形，或是線條圖形。

媒體　廣告單

範例 ②

💧 背景由填滿紅色的圖形與白色線條的圖形所組成。

💧 用填滿紅色的圖形與白色線條的圖形，交織出良好平衡感之餘，也塑造出層次感。

🌲 與範例 ① 相同。

如何看穿
設計背後的想法？

所謂的關係，是指「因為某個元素是～，另一個元素才會變成～」。挖掘出不同元素之間的關係，才能進一步看出選擇如此設計的原因，以及更深層的想法。

Case 01

僅觀察單一元素

受付時間　**10:00~23:00**

営業時間　**11:00~24:00**

專注於一個元素，當然也能看出設計技巧，但是也有可能
察覺不到其他元素。

Case 02

觀察多種元素之間的關係

PARTY PIZZA

ご予約はお電話または予約サイトにて

受付時間　10:00~23:00　営業時間　11:00~24:00

TEL 00-0000-0000

予約サイト　https://partypizza.jp/reserve/

〒000-0000　東京都新宿区○○○○○-○○-○○○

同時觀察純色填滿的圖形，以及僅有線條的圖形，就可以
看出兩者搭配可塑造出層次感。

圖形知識

重要的資訊，
要用純色填滿

　　圖形分為純色填滿與線條，有些設計會兩者並存，有些則會分開使用。

　　接下來，讓我們一起比較兩者的差異。

① 文字兩端配置僅有線條的圖形。

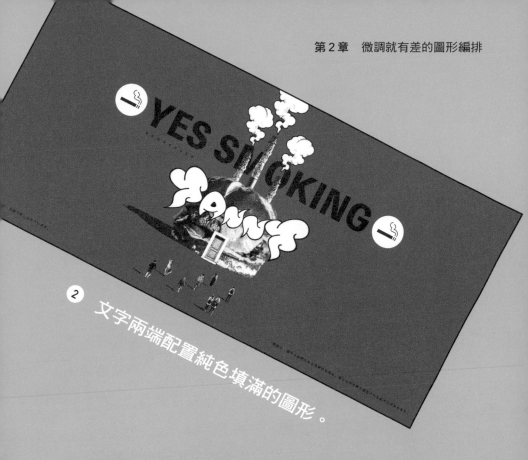

②　文字兩端配置純色填滿的圖形。

①

線條圖形

　　試著比較左頁與上方設計即可看出，純色填滿的圖形（②）比線條圖形顯眼。

　　由於線條比較適合當作配角，因此整體畫面也比較協調。

②

純色填滿圖形

　　同時使用純色填滿與線條兩種圖形時，優先順序較高的資訊多半選用前者。不過，很多初學者卻很常用線條圖形，應提醒自己多使用純色填滿。

你看到的都是教材

本書介紹了許多廣告單、橫幅、網站與名片等形形色色的設計範例。但是所謂的媒體，在本書，也只不過是幫助我們看出端倪的線索之一。

舉例來說，設計師觀察網頁時當然會有所收穫，然而即使不是設計師的人，同樣也能從中獲益。換句話說，序章介紹的觀察方法「找到元素 → 思考原因 → 歸納法則」，並不侷限於特定媒體。

許多業主委託設計時，往往會提出市面上的各種範例參考，但設計師卻很常會說：「沒有可以參考的設計。」

其實，在查資料時，大部分的人往往會被侷限在相同的媒體或業種，反而陷入找不到資料的困境。但是，只要多練習書中「看見葉子，又見樹木，又見森林」的法則，即可從各領域獲得設計靈感。

只要能不受媒體限制，運用設計技巧的能力也會更上一層樓。

第 3 章

暢銷設計
都在用的色彩

歌舞伎町一番街

真是熱鬧繁華！

一般人的視角

歌舞伎町一番街

歌舞伎町的文字是紅色

明明黃色在夜空中也格外亮眼，為什麼會選擇紅色？不僅招牌文字是紅色，周邊的燈光裝飾也是紅色。難道是因為這是代表性的街道，所以選用與日本國旗相同的紅色嗎？還是只是因為比較顯眼？
像這樣，設計的由來也相當重要，只要深入挖掘，就可以找到各式各樣的關鍵字。

燒烤店的招牌也是紅色

一說到燒烤店招牌的顏色，好像幾乎都是紅色。應該是用紅色代表肉，或是想刺激人們的食慾吧！？反之，藍色則讓人食慾不振，但也有咖啡廳選擇藍色。

居酒屋招牌的數字也是紅色

雖然紅色相當顯眼，卻顯得有些廉價，但畢竟是居酒屋的招牌，所以也無妨。不過，不打算強調便宜時，最好還是避開紅色。

設計師的視角

無彩色，是什麼顏色？

迷信新書

著・杉田淡白　迷信アナリスト

夜に口笛を吹くな＼雷鳴ったらヘソを隠せ＼枕を北にして寝ないこと＼嘘をつくと閻魔さまに舌を抜かれる＼幸せの四つ葉のクローバー＼二人で写真を撮ると真ん中の人が早死にする＼蛇の抜け殻を財布に入れるとお金が貯まる＼財布にはコンドームを入れろ＼流れ星が流れている間に3回願いごとをせよ＼茶柱が立つと幸運がある＼しゃっくり百回出ると死ぬ＼誰かが自分の噂をするとくしゃみが出る＼人と3回掌に書くと落ち着く＼二度あることは三度ある＼思われエキビ＼携帯電話を振ると電波が良くなる。etc…

あの迷信は本当なのか？（マジ）
なぜその迷信は生まれたのか？

KADOKAYO

無彩色，是指沒有顏色的黑、白、灰。

無彩色以外，再加 3 種配色

- CHECK -

可藉由顏色數量與用色比例，
調整版面風格。

媒體　廣告單

範例 ①

💧 撕開插圖，除了無彩色以外，還使用了粉紅色、綠色與黃色。

🌱 按照這 3 種配色，不僅明確劃分出區塊，各顏色都源自於下方插圖，也能讓整體視覺更一致。

🌲 想要兼顧統一感與華麗的氣氛，可以用無彩色搭配 3 種顏色。此外，若設計有插圖時，配合插圖選色，也有助於塑造統一感。

媒體　漫畫（封面）

範例 ②

💧 無彩色以外，還用了 3 種顏色（黃色、紅色、綠色）。

🌱 可避免視覺過於單調，以及增加華麗與強烈的印象。此外，也可依元素類別加以選色——例如：標題為黃色、插圖為綠色等。

🌲 與範例 ① 相同。

一次看一種元素，
進步最快

　　基礎篇之所以分成文字、圖形、色彩、背景與
版面，就是希望能幫助各位培養出個別觀察的能
力。一次僅觀察一種類別的要素，能精進該類別特
有的設計模式，以及各類別特有的技巧。

只觀察色彩

使用幾種色彩？用色比例如
何？黃色又是什麼樣的黃
色？像這樣，專注於單一類
別的觀察，有助於學到更多
該領域的知識。

只觀察文字

從文字加邊框，或是透過字型、
文字間距、行距、文字大小差異
等，表現更多細節資訊。

が流
幸運があっとく
の噂をするこ、
ち着く／二度あるこ、
带電話を振ると電波が良く

著・杉田淡白 迷信アナリスト

迷信新書

相似色、互補色，這樣用

1 照片（比基尼）與背景圖形的顏色相同。

2　部分插圖與右上角圖形的顏色相同。

1

在左頁設計，背景使用女性
比基尼的顏色。

2

插圖中的橙色也被用在右上
角的色塊上。

　　選色方法有很多種，其中最直觀且快速的，就是**直接
運用照片或插圖中既有的顏色**。此外，以照片或插圖的顏
色為基礎，選用相似色或互補色也很常見。因此，請仔細
觀察設計中照片或插圖的顏色，都是怎麼配色。

背景使用哪些色彩？

背景使用灰色！

善用灰色的亮度

- CHECK -

雖然亮度不同，但是所有背景都使用灰色。
關鍵在於：善用灰色的亮度，調整版面的風格。

媒體 網頁

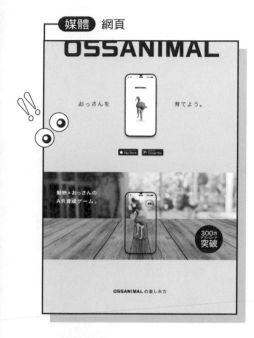

範例 ①

💧 網站背景使用的是灰色。

🌲 用灰色背景襯托位於版面中央的智慧型手機。若背景選用白色，就無法凸顯手機的畫面；改成黑色，整體風格就會完全不一樣；使用彩色則容易喧賓奪主。

🌲 想襯托商品或文字時，即可善用灰色襯托白色與黑色。至於灰色的亮度，則取決於版面風格。

媒體 IG 發文

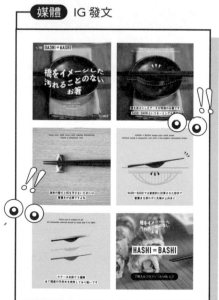

範例 ②

💧 右中與左下內文背景的顏色都是灰色。

🌲 考量到商品顏色（黑色），如果背景也使用黑色，兩者就會混在一起；改成白色卻散發出廉價感，所以採用不會太搶眼的明亮灰色，來襯托商品。

🌲 與範例 ① 相同。

用設計軟體
開啟圖片

　　遇到喜歡的圖片時，用設計軟體開啟時，能注意到許多原本沒發現的資訊。因為設計軟體不僅可以放大或縮小，還可以測量留白的數值與文字尺寸。善用設計軟體即可分析文字粗細、色碼等詳細資訊，非常具有參考價值。

Step 01

將喜歡的設計，另儲存成圖片

看到不錯的設計時，可用手機拍照留存；如果是在網路上看到，則可另外儲存到電腦。

Step 02

用設計軟體開啟後，加以分析

用設計軟體開啟圖片後，可以查詢留白的程度、用滴管工具取得色碼、確認線條粗細，甚至可以調整明亮度並加以比較。

色彩知識

無彩色美學：
灰色是萬用色

　　很多人都認為灰色過於樸素，但其實在設計時，**灰色是萬用色**。以下我將解說灰色的好處，一舉翻轉灰色在各位心目中的地位。

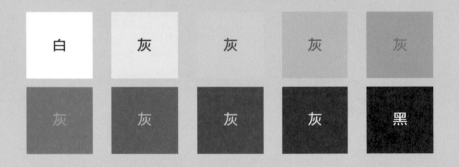

　　設計時最常用到的顏色，就是白色與黑色。而兼具白色與黑色，又可調整的，就是灰色。灰色的調整範圍相當廣泛，從接近白色到接近黑色都有。此外，想演繹出柔和或沉穩風格時，灰色就很常派上用場。

　　灰色是萬用色。大量觀察專業的設計作品，你會發現，**無論是哪一類的設計或媒體，都會頻繁用到灰色。**

　　此頁上方的設計也是藉由灰色，襯托出黑色標語與白色照片。

下方灰色區塊適合用什麼顏色？

提示是和風！

依商品概念，決定強調色

　　這個桌子的購物網站仿效了日本傳統鞋——木屐，並
藉由日本國旗中的紅色，進一步醞釀出和式風情。此外，
邊端的霞（Kasumi：用顏料或金粉等打造朦朧視覺效果的
日本傳統花紋），則具有強化和風的效果。

- CHECK -

有時會依商品概念或來源，
決定作品的強調色。

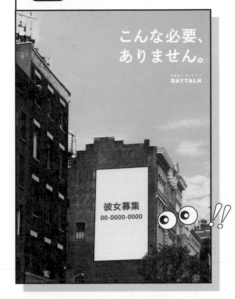

範例 ①

- 招募女友（彼女募集）與電話號碼的文字都是紅色。

- 為了特別強調視覺，招募女友文字與電話號碼，都使用屬於前進色（較顯眼的顏色）的紅色。

- 想要特別強調某段內容，可以使用效果最強的前進色——紅色。此外，紅色也可以用來營造特定形象（日本國旗〔第 138 頁〕）、赤鬼〔範例 ②〕等）。

媒體　海報

範例 ②

- 背景使用紅色。

- 紅色用來強調「地獄」一詞。鬼手插圖也使用紅色，藉此塑造出統一感。

- 與範例 ① 相同。

猜錯也沒關係

在街上或網路等處觀察設計時，學著推敲出設計的根據很重要，至於是不是正確答案則另當別論。當然，設計師不在現場的情況下，要挖掘出正確答案本來就很困難。不過，這有助於培養你的設計觀察力、表達力。

Case 01 ————————

觀察網頁設計

想要表現出和風（日式），
所以才使用紅色？（推測）

思考原因很重要，即
使沒有找到正確答案
也無妨。

Case 02 ————————

觀察 LOGO

上網檢索知名的 LOGO 時，網站上通常都
會寫出其經營理念與設計由來。

—— 色彩知識

03

暢銷商品的
色彩心理學

大部分的設計都是彩色。接下來，我將以基本顏色
——紅色、藍色與綠色為例，介紹各顏色的心理效果。

前進色、興奮色

心理效果

吸引目光、賦予恐懼等。

形象

生命力、愛情、熱情、亢
奮、危險、刺激、憤怒、
溫暖、熱鬧等。

BLUE

後退色、冷色

心理效果

升專注力、降低體感溫度等。

形象

潔淨、值得信任、冷靜、專注、
寂寞、冷靜、悲傷、清爽等。

GREEN

沉靜色、重色

心理效果

撫平心情等。

形象

自然、放鬆、安適、平穩、
療癒、健康等。

　　每種顏色都有各自的心理效果和形象，配色時往往必
須思考這些要素。但是，我們不必記下所有顏色的意義，
只要在需要運用時，再查詢網路、書籍與配色表即可。

文字為何要黑白相間？

文字有白、有黑的效果是？

有黑有白，層次感就出來

只使用白字

只使用黑字

　　看完上方兩種設計，我們可以發現同樣的設計，當文字有白、有黑時，除了有層次感，整體也比較平衡。有時受到背景影響，只能使用白字或黑字，這時多半會搭配色塊，以改變文字顏色。

- CHECK -
用白字與黑字交織出層次感，
並活用圖形等調整配色的平衡感。

媒體 網頁

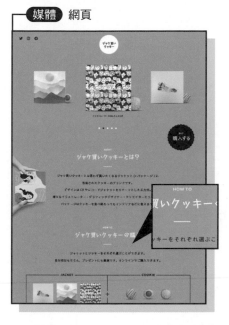

OTHER DESIGN

範例 ①

💧 文字是由白色標題與黑色內文所組成。

🌿 同時使用白字與黑字，使標題與內文產生層次感。

⛰️ 想營造出層次感時，可以同時使用白字與黑字，有時也可以適度搭配圖形（第 146 頁）。此外，運用背景色，也可以讓白字與黑字都好讀。

媒體 網頁

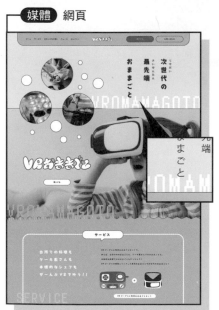

OTHER DESIGN

範例 ②

💧 英文使用白字，日文使用黑字。

💧 同時使用白色與黑色，形成極富層次感的視覺效果。背景米色會吃掉白字，因此便配置較不重要的英文。

⛰️ 與範例 ① 相同。

設計概念
有固定模式

只要事先了解這些模式，在觀察作品時就能更
輕易聯想到「為什麼」（根據）。當然，這只是歸納
出的常見設計概念，實際上還是有許多例外。

Pattern 01

營造出層次感

無論是形象多麼沉靜的作品，多少還是需要層次感。缺乏層次感會顯得單調，因此很多技巧都是為了營造出層次感。

Pattern 02

營造出統一感

反覆配置相同的元素，或是將要素放在一起，都有助於統一畫面。像手冊、網站等有複數頁面的媒體，就很常讓相同的設計橫跨頁面。

Pattern 03

傳達概念

傳達商品或服務等設計概念。在還沒開始製作之前，設計師就會先思考要使用什麼樣的技巧，傳遞資訊。

Pattern 04

提升可讀性

平面設計尤其重視可讀性。因為要說明企業資訊或商品，所以必須發揮巧思，讓人能輕易讀懂。

Pattern 05

讓文字更好懂

留白設定、配色等設計技巧，不僅能讓文字更好讀，還能清楚傳達訴求。

Pattern 06

為了打造出質感

有時為了呈現出高品質的視覺形象，大都會適度使用重疊、增加裝飾等技巧，避免設計過於廉價。

04

用色超過 6 種
就不及格

　　色彩數量較少時，較易形塑出統一感。因此，用色數量較多時，通常是因為有特定的用意。反過來說，一味的濫用大量顏色，就是不及格的設計。

① 無彩色＋6 種顏色的設計

1

　　左頁使用無彩色＋6 種顏色。色彩數量多時，一不小心就顯得雜亂。但是色彩繽紛可形塑出熱鬧氣氛，所以如果目標客群是兒童，有時會刻意使用大量的顏色。

2

　　下方使用無彩色＋1 種顏色。用色數量少，能營造出統一感。此外，儘管用色很少，還是能成功打造層次感，例如：下方圖僅使用紅色圖形與白色文字 2 種顏色。

2 無彩色＋1 種顏色

從視點、視野、視座，
來思考設計

關於前面提到的觀察法則，可能有些人還是不太懂，如果把葉子、樹木、森林分別想成——「視點、視野、視座」，或許就比較容易理解。

首先，視點等同於看見葉子。視點，意指「觀察一件事時，視線所投注的地方」，因此只要改變著眼點，就能獲得新的視點。所以，觀察葉子，其實也就是發現元素。

接著，視野是指「視力所及的範圍（包括上下、左右）景色」，在字典上則引申解釋為「思慮與知識的所及範圍」。看見樹木特別重視「為什麼」，就是希望各位能運用知識深入思考。

最後，視座的意思是「觀看事物時的立場」。日文經常以「高視座」表達思考要有高度，而強調全面性思考的看見森林，也就是歸納成法則。

請各位接下來閱讀時，不妨也試著將思維轉換成視點、視野與視座。

第4章

背景對了，質感大加分

趕不上電車了！

一般人的視角

閃電能引導視線

把標題放在閃電尖端，人們自然就會從右邊開始閱讀。

此外，所有插圖都朝右，也讓整體設計聚焦於右邊。換句話說，背景的線條同樣有助於引導視線，當目標客群是行人時，視線引導就可以大膽一些。

背景的斜線

背景的斜線，不僅用來傳達概念，還能營造出雷雨般的視覺效果。若斜線變成反向，則可塑造出逆風而行的畫面。

改變斜線的方向與粗細，效果也就不同。此外，斜線也能增添層次感。

しんか
進化か、
たいか
退化か。

一撃だけを集めた電撃ニュースメディア

⚡ Thunder
サンダー

背景閃電與品牌概念相呼應

之所以配置閃電，可能是品牌概念或名稱有關。然而，閃電形狀的圖標（Icon），也不是單純的閃電圖形──因為是新聞媒體，所以同時用 NEWS 的第一個字 N 嗎？像這樣，從品牌概念或商品思考，能更輕易解讀設計。

設計師的視角

左右哪裡不同？

留意中央 LOGO 與周邊背景！

照片背景與文字重疊，增添立體感

\ ZOOM /

- CHECK -

葉子的照片背景與標題有３處重疊。
重疊可增添立體感，形塑出豐潤的形象。

媒體　網頁

範例 ①

💧 商品照片與背景文字重疊。

🍃 藉由商品照與文字重疊，打造出更有層次感的空間之餘，也能讓作品顯得更高級。此外，這些元素也與背景融為一體。

🌲 想增添高級感，可以取部分背景，與文字、圖形或照片重疊，以交織出立體感。如此一來，還可以使各元素與背景相融，讓畫面更具一致性。但重疊文字時，必須注意可讀性。

媒體　海報

範例 ②

💧 背景的 LOGO 疊在盤子的下方。

🍃 藉由重疊 LOGO 與盤子，不僅能增添立體感，還能提升視覺質感，看起來更高級。此外，照片與背景融合，也能讓視覺效果更加完美。

🌲 與範例 ① 相同。

圖層有概念，
溝通不再鬼打牆

　　平面設計往往是由多個圖層所組成。如下頁分解圖所示，可以看出 LOGO 的上方還有一層裁剪下來的葉子。這邊僅簡單分成葉子、LOGO 與其他這三層，但是實際設計時，還有更多圖層。像這樣，了解設計是由多個圖層所組成等知識，看待與思考設計的方法就會大不相同。

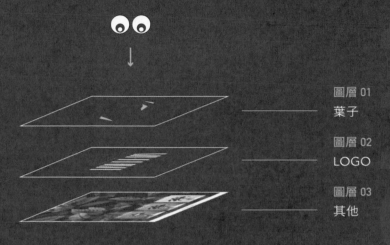

圖層 01　葉子

圖層 02　LOGO

圖層 03　其他

圖層重疊後的成果

實際上的圖層介面

照片
留白、去背、滿版

　　市面上有許多以照片為背景的設計，但其實大致上可分成以下 3 種：外側留白、去背、滿版。只要知道這一點，就能輕鬆分析設計。而且，在設計時，也能按照想傳遞的風格、照片條件，決定相應的版面編排。

外側留白

去背

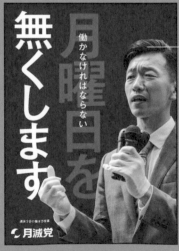

滿版

働かなければならない

月曜日を
無くします

週休3日の働き方改革

🌙 月滅党

165

背景使用哪些技巧？

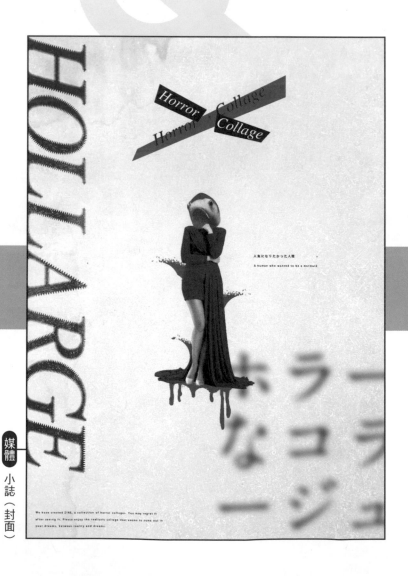

媒體 小誌（封面）

背景有什麼？

紋理素材，恐怖片最愛用

- CHECK -

背景不是單純的灰色，還帶有少許受到日晒的
泛黃（紋理），藉此演繹出驚悚氛圍。

 海報

範例 ①

- 在灰色背景上，添加半色調的圓點紋理＊。

- 紋理能提升設計質感。

- 想打造出華麗的設計時，只要適度增加紋理就能表現出理想氛圍。而紋理的多寡，也會大幅影響設計作品。

＊ Halftone，用網點模擬現有的圖像而製作出的效果圖。

範例 ②

- 背景添加了閃耀的紋理。

- 這是招募男公關的廣告單，所以用閃耀的紋理表現夜生活。

- 與範例 ① 相同。

不炫技，
精準設定數值

紋理等設計技巧也有程度之分，適度調節即可改變視覺效果。像第 166 頁的設計並非要強調恐怖感，因此紋理的數值僅設置為20%。雖然觀察設計時不必連具體數值都推測出來，但是即使是相同的技巧，呈現出的形象仍會依數值設定而異，所以仍要觀察設計技巧的使用程度。

紋理 40％

紋理 60％

紋理 80％

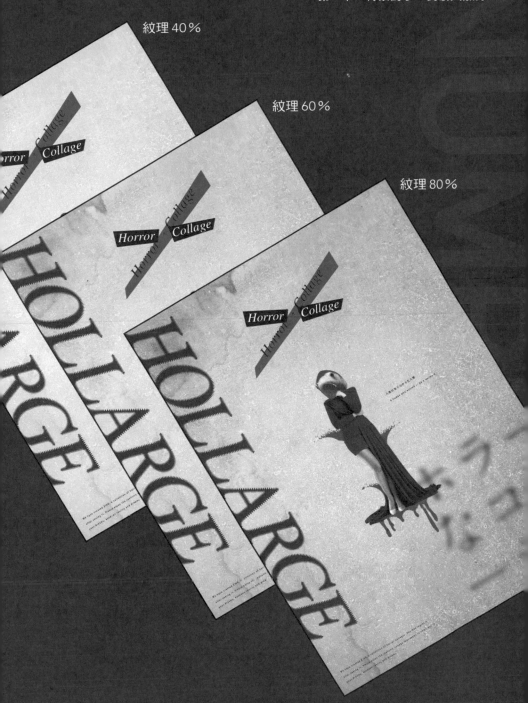

背景色彩、
照片、插圖

基本上，背景設計可分成色彩、照片與插圖，接下來讓我們一起來認識這 3 種模式，以便更深入觀察背景。

首先是照片模式，例如前頁的紋理背景。以色彩為背景時，則可再細分為單色、漸層與花紋。最後一種模式，則是以插圖為背景。只要大概了解這 3 種類型，就能按照類別，加以分析與觀察。

色彩背景

照片背景

插圖背景

背景為何要加粗框？

加上外框，哪裡不一樣？

粗框，風格更有型

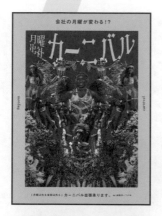

有粗外框的背景

由於是嘉年華表演團體（公司）的設計，所以為背景設置外框，看起來比較有風格。而且，外框還可提升文字的可讀性。

無粗外框的背景

視覺衝擊過於強烈。如果只是一般嘉年華的廣告單，還可以使用這樣的背景，但既然是企業的宣傳海報，建議加上粗外框。

- CHECK -

外框尺寸越大，呈現的印象就越有風格。

媒體 海報

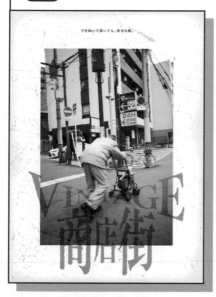

範例 ①
OTHER DESIGN

- 照片加上白色粗外框。

- 粗外框為背景打造出大範圍的留白，也呈現出時髦感。VINTAGE商店街的文字與外框重疊，則形塑出極富衝擊力的視覺效果。

- 想打造時髦風格時，可藉由較粗的外框來製造留白，以及讓視覺更具風格。想讓畫面更具衝擊力時，也可讓文字突出外框。

媒體 海報

範例 ②
OTHER DESIGN

- 照片加上黑色粗外框。

- 粗外框為背景打造出大範圍的留白，且更顯時髦感。而黑色外框則提升了暗黑氛圍，並充分表現出品牌概念。

- 與範例 ① 相同。

換位思考，
創意源源不絕

　　透過「看見葉子」所發現的設計技巧，也可以試著換成其他要素。以右頁上方的例子 01 來說，因為注意到在背景使用粗外框能讓設計更具風格，所以聯想到，藝術作品也會用外框展示。右頁下方的例子 02 則是將照片裁剪成 LOGO 形狀，進而聯想到在日常生活中，也會有將物品切割成特定形狀的做法。

Example 01

大面積的粗外框 → 畫框

與藝術作品的外框原理相同？

 →

多了外框，看起來更時尚！

Example 02

將照片裁剪成 LOGO 形狀 → 用模具製成特定形狀的餅乾

和餅乾模具的概念相同？

 →

藉由模具，製作特定形狀的餅乾！

── 背景知識

背景大都走混搭風

　　在第172頁，我們曾提到背景設計主要有色彩、照片、插圖等3種模式。事實上，許多背景都是混合運用。以下列舉幾個範例。

色彩（單色）與照片

將色彩疊在照片上。

色彩（漸層）與照片

將照片放置在漸層色彩的背景上。

色彩（單色）、色彩（花紋）與插圖

背景是由單一紅色、放射狀花紋，以及拉麵插圖層層堆疊而成。

色彩（單色）、色彩（花紋）與照片

背景是由單一黑色與市松花紋[1]，搭配去背照片所組成。

1. 源自於江戶川時代，現指兩種不同的顏色交錯搭配的格紋圖樣。

插圖為何要配置在周圍？

媒體 網頁

插圖四散有什麼樣的效果？

插圖四散，版面就熱鬧

插圖配置在四周

簡約的背景

在背景上，配置散布的插圖，能營造出熱鬧的普普風。此外，想要演繹熱鬧氣氛時，還可以調整背景插圖的方向等，以增加動態感。但是為了避免干擾版面，這裡將硬幣插圖調成半透明。

- CHECK -

背景插圖的散布程度，會影響熱鬧程度。

範例 ①

OTHER DESIGN

- 背景散布著大大小小、半透明的商品插圖。

- 把商品插圖配置在版面周圍，可營造出熱鬧的普普風。此外，有大有小也帶來層次感，形塑出極富動態感與視覺魄力的設計。

- 想打造熱鬧的普普風時，可以試著將散布的插圖配置在周圍。但是插圖風格必須統一（範例 ②）並提高透明度，才能避免畫面受到干擾。想增添動態感時，則可以調整插圖的尺寸與方向。

媒體　廣告單

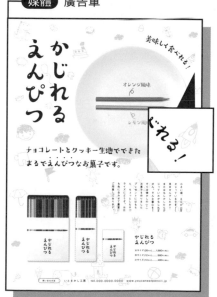

範例 ②

OTHER DESIGN

- 背景散布童趣風插圖，且採用半透明的單色調。

- 雖然藉由四散的插圖營造出熱鬧的普普風，但半透明的半色調，讓插圖不至於喧賓奪主。

- 與範例 ① 相同。

找出很多個
「為什麼」

　　針對前面提到的問題——插圖要散布在背景四周，為了營造普普風這個答案其實還不夠。畢竟光是這個問題，就有「插圖」、「散布」這**兩個要素，當然必須分別釐清才行**。多加思考後，就會導出以下解答：

- 四散 → 為了營造出熱鬧氛圍。

- 插圖 → 為了營造出普普風。

—————— Example 01 ——————

思考為什麼會有
插圖四散

Q. 為什麼會將插圖__散布在背景？

A. 為了讓設計既熱鬧又散發普普風。

插圖

Why?

＝　打造普普風

四散

Why?

＝　打造熱鬧氛圍

187

04

設計，
沒有正確答案

設計的形象會隨著色彩、照片、插圖的搭配而異，但有時也會發生與形象不符的情況。

單色

插圖

去背照片

試著比較上方3幅設計，可以發現沒有插圖與照片的單色背景，呈現出簡約的形象。加上插圖後就變成普普風；換成去背照片，則增添一股藝術感。

　　但是，假設換成普普風的單色背景、藝術類插圖，所呈現出的形象也會截然不同，因此請各位務必理解，上述的要素形象僅供參考。

調整色彩、插圖，呈現出的形象更豐富。

接案要用逆向思考

有句話說：「見微知著。」以本書提到的觀察法則來說，就是「見微（葉子）知著（森林）」。此外，還有「百聞不如一見」，反過來說，就是「從一見拓展至百聞」。

同理可證，設計時也可以逆向思考——設計時要懂得看見森林 → 看見樹木 → 看見葉子。

具體來說，接下客戶的委託後，必須先綜觀工作的全貌，而這就是看見森林，例如：競爭對手、目標客群、設計目的、相關製作物背景等。看見樹木則可想成「觀察具體的製作物」，例如：網頁、廣告單、LOGO 等。看見葉子則是觀察該製作物的設計技巧，像是使用小裝飾等。

從森林、樹木到葉子，這樣的順序非常重要，以此重新檢視過往的作品時，或許甚至能站在設計師的角度發現新事物。

第5章

版面構成，
這些就夠用

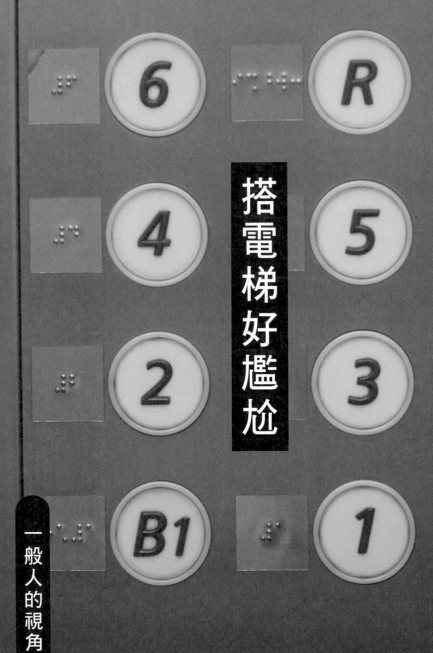

搭電梯好尷尬

1. 專為盲人設計的一種摸讀系統。

低樓層設在左邊

低樓層的數字排在左側，高樓層排在右側？
數字一般會向上遞增，但是把較高樓層安排
在右側，難道是因為橫書時的閱讀動線嗎？
在設計時，就必須考量到視線的流動。

為什麼點字會放在左側？

點字 1 一定要放在數字左側？查詢看看吧。果
然！按規定，點字必須配置在操作按鍵的左側或
上側。這就是藉由巧妙設計，為日常增添便利性
最好的例子。

橫向留白比縱向留白還要大

B1 與 1 樓之間的留白，比 B1 與 2 樓之間的還要寬，為什麼？
因為側邊配置點字，所以橫向留白會比較寬，不過說不定也是
為了避免民眾按錯。考量到視線的流動方向，留白避免按錯的
技巧，就可以運用在網頁或橫幅設計。

設計師的視角

Q 01

左右哪裡不同？

CLASSES

CLASSES

BANNER

媒體 横幅

BANNER

請留意左下的網頁按鈕！

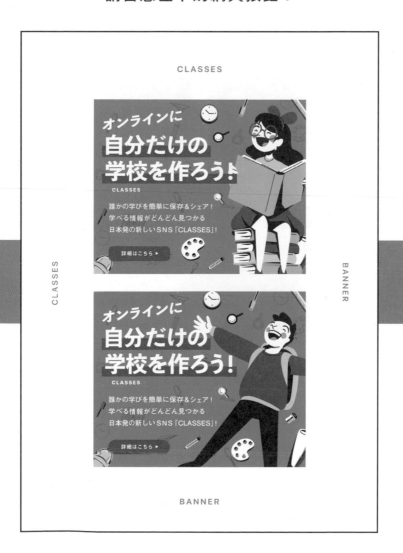

網頁按鈕位置不同，
點擊率差很大

將按鈕配置在內文的對角線上

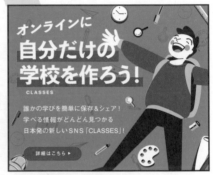

按鈕與文字靠左對齊

　　按鈕與文字靠左對齊並非不好，只是以這次的設計來說，配置在右下方比較好看。這是因為，要引導點閱者執行下一個動作的按鈕，最好配置在視線流向的終點。

　　以橫書來說，視線會從左上往右下，所以將這類按鈕配置在右下方，整體的閱讀動線會比較流暢。此外，配置在內文的對角線上，也有助於強化平衡感。

- CHECK -
設計時必須考慮視線的流動。
將元素配置在對角線上，版面會比較平衡。

範例 ①

OTHER DESIGN

💧 右上與左下的背景插圖、左上與右下的文字都配置在對角線上。

💧 將同為插圖、同為文字等相同的要素，配置在對角線上，版面就會很均衡。

💧 毫無頭緒時，先試著將要素擺上對角線，畫面就會變得平衡。此外，也要同步考量視線流向。

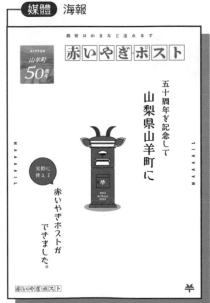

範例 ②

OTHER DESIGN

💧 左上的郵票與右下的 LOGO、右上與左下的標題、「紀念五十週年」（五十周年を記念して）的直書與「紅色山羊郵筒完工」（赤いやぎポストができました）的直書，都是配置在對角線上。

💧 仿效日本明信片的版面，將所有要素都配置在對角線上，整體畫面就會很整齊。

💧 與範例 ① 相同。

好用的
6 種視線引導

　　大部分的人應該很少會意識到自己的視線流動，其實，我們在觀察設計時，所產生的閱讀動線，大都是受到設計師的引導。

　　以下要介紹的方法僅是其中一種，但是相信能幫助各位發現潛藏在各種設計中的技巧。

Pattern 01 ───────────

大尺寸

觀察設計時，視線通常一開始都會先停留在大尺寸的文字或占大面積的照片上。

Pattern 02 ───────────

突出框線

突出框線同樣容易吸引視線。因此，只要你仔細觀察設計，會發現文字、去背照片或圖形突出框線都很常被使用。

Pattern 03 ───────────

嬰兒照片

嬰兒的照片很吸睛，任誰都會不自覺的停下目光。

Pattern 04 ───────────

Z字法則

這是雜誌、廣告單與海報等很常運用的法則，因為視線會隨著左上 → 右上 → 左下 → 右下的 Z 字順序移動。

Pattern 05 ───────────

箭頭

箭頭能引導視線，不僅平面設計很愛使用箭頭，網頁設計也經常會把箭頭放在特別想強調的位置。

Pattern 06 ───────────

人物照片的視線

人們的目光會不由自主的追隨照片中人物的視線，因此設計師通常會將想強調的文字等，配置在人物視線的前端。

版面知識

3種對稱——
對角線、左右、上下

　　設計有許多法則，這裡要介紹很常見的對稱法則。對稱方式可分成3種，分別是：對角線對稱、左右對稱、上下對稱。

對角線對稱

左右對稱

上下對稱

　　首先，請牢記這 3 種基本的對稱設計。善用對稱法則可以打造出平衡的視覺效果，以及沉穩風格。而且，特別適用於典型設計或沉穩風格的作品。

使用什麼版面技巧？

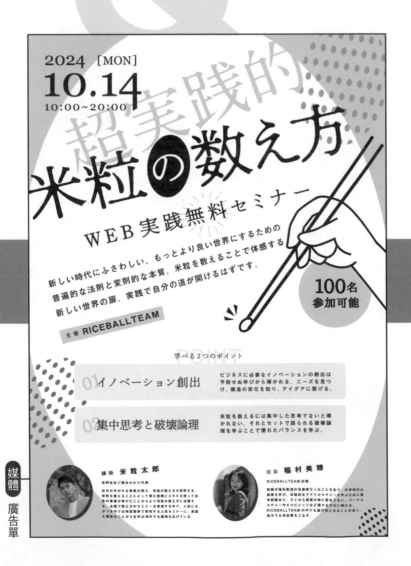

2024 [MON]
10.14
10:00~20:00

超実践的

米粒の数え方

WEB 実践無料セミナー

新しい時代にふさわしい、もっとより良い世界にするための
普遍的な法則と変則的な本質。米粒を数えることで体感する
新しい世界の扉。実践で自分の道が開けるはずです。

主催 RICEBALLTEAM

100名
参加可能

学べる 2 つのポイント

01 イノベーション創出
ビジネスに必要なイノベーションの創出は
予期せぬ学びから導かれる、ニーズを見つ
け、構造の変化を知り、アイデアに繋げる、

02 集中思考と破壊論理
米粒を数えるには集中した思考でないと導
かれない、それとセットで語られる破壊論
理を学ぶことで優れたバランスを学ぶ。

講師 米粒太郎
合同会社ご飯おかわり代表。
自分の手がける家業の傍ら、米粒の数え方を研究する。
米粒を数えることによって得た数限りない学びとスキルを使って自
分の事業が伸びたことからより深化の数え方に没頭する
、全国で盛んにセミナーを実施するなかで、人気に火
がつき今では毎週数回で開催する人気セミナーに、英語
も堪能なことから近年は海外でも講演を広げている。

司会 稲村美穂
RICEBALLTEAM 広報。
両親が地元新潟の米農家だったこともあり、大学時代は
農業を学び、本格的なアグリカルチャーを学ぶために留
学期間など、そこから農業の中に安をえない、パーマカ
ルチャーやエコビレッジなど様々な文化に触れる
RICEBALLTEAMの中でも進行役となることが多く、
協力でも司会業をこなす。

請注意上下區塊的尺寸

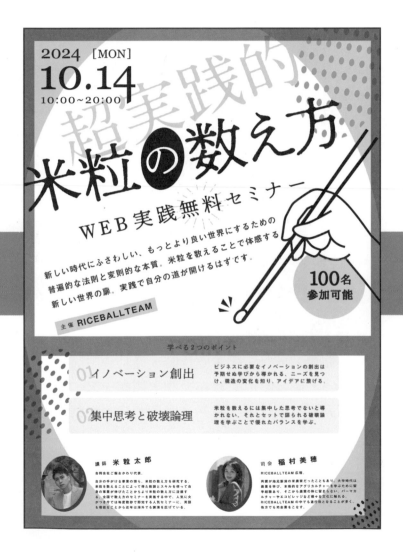

區塊大小，決定視覺衝擊力

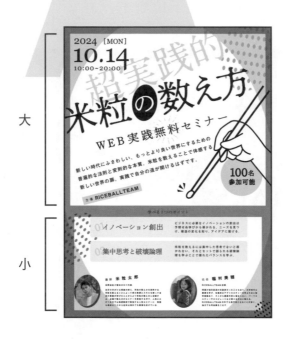

　　這種上大下小的排版手法很常用，就算被稱為黃金排版法也不為過。此外，配置照片時，通常會將版面切割成8：2、7：3，並將照片配置在上側。如此一來，整體視覺就會相當平衡。區塊大小包括文字與留白，也就是切割後版面的大小。

- CHECK -

上側區塊較大，可塑造出視覺衝擊力，
下側區塊大則有助於帶來安定感。

媒體　海報

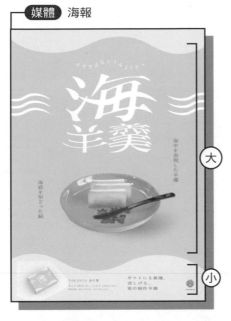

範例 ①

💧 上側的區塊從範圍、文字到留
　白，都比下側區塊還要大。

🌲 上側區塊範圍較大時，呈現出的
　視覺衝擊力較強，因此更能傳遞
　出海羊羹的商品概念。

🏔 想營造出視覺衝擊力時，上側的
　文字與留白就要依上側區塊比例
　放大，下側文字與留白就要依下
　側區塊比例縮小。

媒體　橫幅

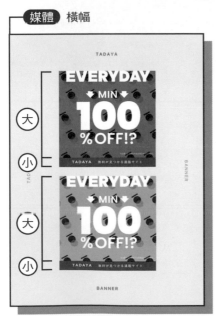

範例 ②

💧 橫幅的上側區塊較大，下側區塊
　較小。

🌲 放大最先會注意到的上側，以增
　加視覺衝擊力，並進一步襯托
　100％OFF 的資訊。

🏔 與範例 ① 相同。

作品要印出來看、
站遠一點看

　　站遠一點看，也是設計師常用的技巧之一。設計師會將作品印出來後貼在牆壁，試著從各種距離確認。

　　雖然我們在觀察海報與廣告單等時，會為了閱讀文字而靠近，但是站遠一點看，才能感受到整體平衡感與配色等，並找到平常不會注意到的重點。

近看

遠看

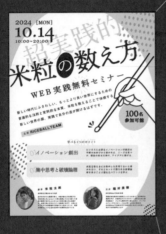

2024　[MON]

10.14

10:00~20:00

超実

米粒の

WEB 実

新しい時代にふさわしい、

普遍的な法則と変則的な本

新しい世界の扉。実践で自

主催 RICEBALLTEAM

01イノベーシ

版面分割的黃金比例

　　只要對版面先有個概念，將有助於掌握各比例的特徵。版面分割的比例，會大幅影響整體呈現出的形象，一般可分為以下 3 種。

上下相同

上下相同的版面，通常會用在上下對比的設計。左圖就是上下區塊幾乎相同的設計。

上大下小

上大下小的版面如第 204
頁的解說，能讓視覺更具
衝擊力。

上小下大

因為重心較低的關係，上
小下大的版面能營造出安
定感，也是設計最常見的
技巧。

為何要大量留白？

世界初

SKY PARKING

空 飛 ぶ 車 の 有 料 駐 車 場

海報

會造成什麼樣的風格差異？

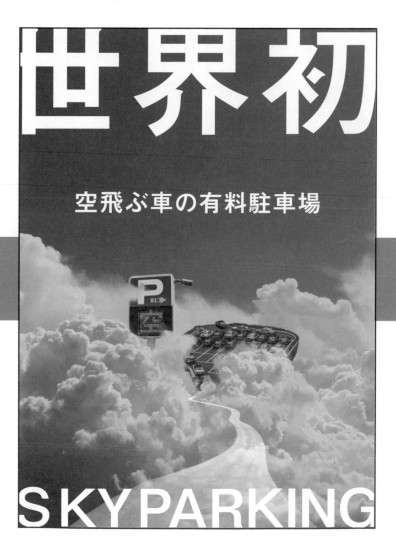

大量留白，打造出高尚質感

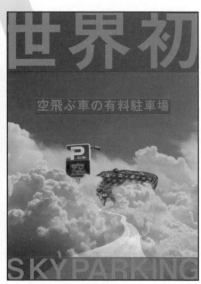

有大量留白　　　　　　　　留白較小

　　試著比較，會發現留白較小在視覺上比較衝擊，而大量留白的設計則略顯簡約。這兩者並沒有好壞之分，只是若想營造出既寬闊又高尚的風格，會比較適合放大留白。

- CHECK -

按照想傳遞的風格，調整留白。
留白越大，就越能營造出寬闊的高尚風格。

媒體 海報

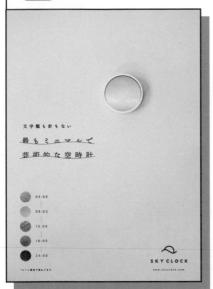

OTHER DESIGN

範例 ①

💧 版面中有大量的留白。

💧 大量留白可營造出極簡、高尚的形象，而且也很契合「散發藝術感的天空時鐘」（芸術的な空時計）的主題。

🌲 想詮釋靜謐高尚風時，可以大量留白。此外，拉寬字元間距，或是使用較細的字型，都可以進一步加強靜謐高尚的形象。

 媒體 橫幅

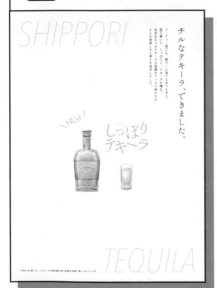

OTHER DESIGN

範例 ②

💧 版面有大量的留白。

💧 藉由大量留白營造出沉穩時髦的氛圍，而且也很契合「平靜享用龍舌蘭」（しっぽりとテキーラを嗜む）的主題。

🌲 與範例 ① 相同。

從客戶角度，
挖掘「為什麼」

思考「為什麼」，其實就是思考設計概念，進而了解客戶的要求，包括目標方向、地點、目標客群、風格等。

在觀察設計時，若能從客戶的角度來思考，就能挖掘出更多「為什麼」。

觀察時可以留意該設計的
目標方向、地點、目標客群與風格，
進而了解設計師該如何應對客戶的要求。

版面知識

留白，
也是一種圖形

　　留白，就是剩下來的空白？事實並非如此，我們必須
將留白視為一種設計。以下將解說該如何檢視留白。

將設計中的留白視為圖形

用圖形檢視留白

　　試著比較左頁設計後，如何？上方案例的留白，是个是變成一種圖形？觀察設計時，請將留白視為一種圖形，如此一來就能更容易掌握留白，並加深理解。

為什麼靠左對齊？

Q04

宇宙規模で
見つめ直す
自分の視点

宇宙について調べれば調べるほどに、広大で無限でいまだ不明な点だらけだと気づく。

我々は、宇宙から見るととてつもなく小さな範囲で、生きて、考え、行動している。

例えば日本人と外国人。人間と宇宙人など。このように内と外にすぐ分断しがちだ。

分けて考えてしまうことで思考は小さな範囲にとどまる側面があり、発展の阻害要因となることも。

しかし内と外を分ける以前に我々は人間という哺乳類で、それ以前に地球人である。

そしてそれ以前に我々は、宇宙人なのだ。

そう考えると社会の問題も含め、今よりもっと広く大きく捉えることができる。

そんな自ら作った常識を遥か彼方に飛ばし、宇宙規模で見つめ直す自分の視点。

そのきっかけを、ロボットを作る、ROBOT ALIEN COMPANY から。

媒
體

內
頁

我々も、宇宙人だ。

ROBOT ALIEN
COMPANY

哪一種比較好讀？

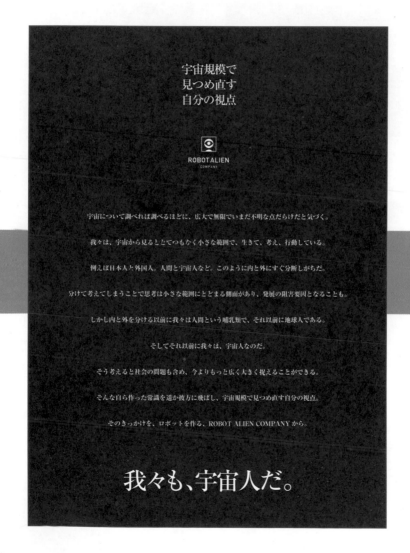

文字要靠左對齊

靠左對齊的視線流向

置中對齊的視線流向

這和與第 72 頁介紹的文字技巧,是一樣的道理。以左邊的設計來說,視線回到左側時,剛好就落在文字的開頭;而右邊的設計,視線回到左邊時,卻沒有固定的落點位置。

也就是說,左側的視線變動最少,而這種技巧也適用於照片與圖形。

- CHECK -

尤其長文更應採用靠左對齊,
這樣讀起來才不會太累。

 媒體 網頁

範例 ①

💧 版面以靠左對齊為主。

🌱 包括文字與圖形在內的內文，靠左對齊都會比較好讀。

🌲 希望讓文章更好閱讀時，考量到視線流向，可採用靠左對齊。這種技巧不僅可用在文字上，亦適用於圖形等，只要靠左對齊，版面就會井然有序。

媒體 廣告單

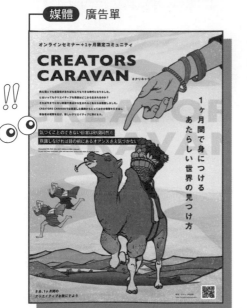

範例 ②

💧 左上的文字以靠左對齊為主。

🌱 視線會從左上開始，按照標題 → 概要 → 標語的順序閱讀。

🌲 與範例 ① 相同。

設計以外的事

　　除了設計方面的知識，行銷、歷史、雜學等乍看不相關的知識，其實也能活用在設計中。比方說，作品中引用的知名設計，或者是插圖蘊含的典故等。欣賞電影或漫畫時，亦可從設計的角度考察出當中的奧祕。

———— Example 01 ————

行銷

了解廣告媒體與設置場
所不同，所造成的差異
與效果。

———— Example 02 ————

企劃

透過大量的企劃發想，
能了解更多有創意的設
計技巧。

———— Example 03 ————

歷史

設計與歷史息息相關，
因此具備歷史知識能為
設計帶來莫大助益。

———— Example 04 ————

雜學

○○是△△的象徵等，
設計往往會攬入形形色
色的雜學。

版面知識

字多齊左，字少就置中

版面配置，主要分成靠左、置中與靠右對齊。

接下來，讓我們一起看看這 3 種配置，分別適合什麼樣的情況。

置中對齊

靠左對齊

靠左對齊

置中對齊

靠左對齊與靠右對齊

　　整體來說，左頁引用的範例，置中與靠左對齊都有，但是考量到閱讀動線，還是以靠左對齊居多。內容量較少時，因為視線本來就不太需要移動，所以也可以採用置中。靠右對齊則較少見，通常只用來與靠左對齊互相對稱。

改變角度，
看見你自己的幸福

本書解說的設計觀察法，不僅可用來強化設計能力，還可以追求幸福。

舉例來說，發現自己壓力太大時（看見葉子），就思考為什麼自己會在這個瞬間感到壓力（看見樹木），接著延伸至其他場合（是否也會造成壓力）？該怎麼做，才能避免壓力？（看見森林）

這個方法也能用來挖掘自己的正向情緒──更加了解自我，並且發現自身幸福。

然後，再將這些探討自我的新發現歸納成法則，為自己活出每一天。我也經常善用上述這個方法，檢視自己的情緒。

「找到要素、思考原因、歸納法則」，這個技巧不僅可用在設計上，還能建構我們的內在世界。

第6章

——

實踐篇

即戰力！
經典不敗法則

實踐篇的閱讀方式

頁面結構：提問

提問

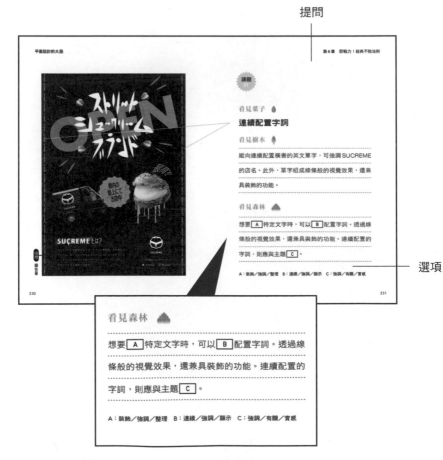

將選項填入正確的空格中

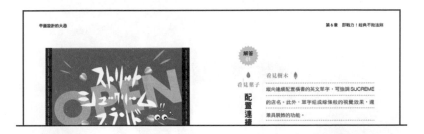

Step 01

將選項填入空格中

每個空格都有 3 個選項，請仔細思考正確答案，也可以試著不看選項就作答。

Step 02

翻開解答頁面對答案

翻閱至下一頁，確認解答並對答案。

Step 03

參考範例與解說

檢視範例，確認是否符合法則，並參考看見森林的訣竅解說，複習相關知識。

媒體
廣告單

課題 01

看見葉子

連續配置字詞

看見樹木 🍃

縱向連續配置橫書的英文單字，可強調SUCREME

的店名。此外，單字組成線條般的視覺效果，還兼

具裝飾的功能。

看見森林 🌲🌲🌲

想要 [A] 特定文字時，可以 [B] 配置字詞。透過線

條般的視覺效果，還兼具裝飾的功能。連續配置的

字詞，則應與主題 [C] 。

A：裝飾／強調／整理　B：連續／強調／顯示　C：強調／有關／實感

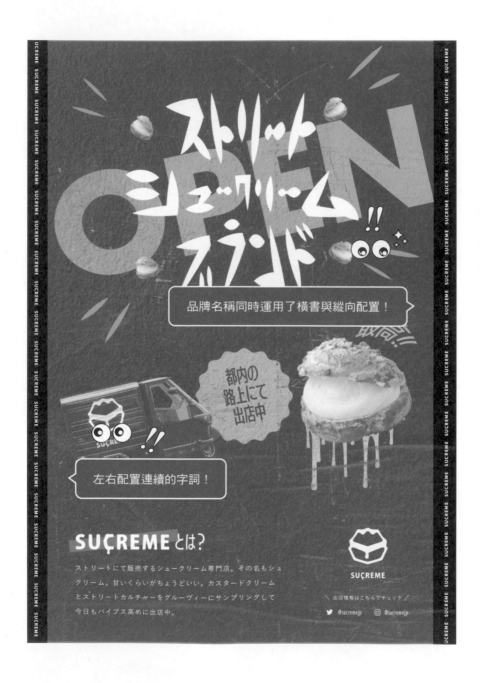

解答
01

 看見樹木

看見葉子

配置連續的字詞

縱向連續配置橫書的英文單字，可強調 SUCREME

的店名。此外，單字組成線條般的視覺效果，還

兼具裝飾的功能。

看見森林

想要 強調 特定文字時，可以 連續 配置字詞。透

過線條般的視覺效果，還兼具裝飾的功能。連續

配置的字詞，則應與主題 有關 。

解說

　　首先，會看到「街頭泡芙品牌」（ストリートシュークリームブラン
ド）的大標。接著，視線就會移到左下方的品牌名稱「SUCREME」與
說明。從連續配置「SUCREME」這個單字，還可以發現這是為了強調
品牌名稱。

OTHER DESIGN 範例 ①

媒體

海報

第 230 頁的設計將單一字詞連續配置在左右兩側,並採用縱向排列。
這次則改成橫向排列,並分別配置在上下兩側。由此可看出,英文字
搭配橫向配置會比較好閱讀。

範例 ②

用連續字詞組合成圓圈的設計。這裡仿效了滾筒衛生紙的形狀，像這樣，按照商品外型配置字詞，即可達到裝飾的效果。

比較、驗證，
學最快

　　發現設計技巧並歸納成法則後，就試著對照其他類似的設計。舉例來說，歸納出將文字連續配置可達到裝飾效果後，就可以尋找其他類似的設計並確認效果。這種加以驗證的過程，有助於提升觀察能力，請各位務必嘗試。

Step 01

歸納法則

例如，用曲線文字代替線條，具有裝飾的效果。
而且，應選擇與主題有關的字詞。

Step 02

和其他設計比較

尋找其他使用相同技巧的設計，並驗證該法則。

驗證自己的假設。

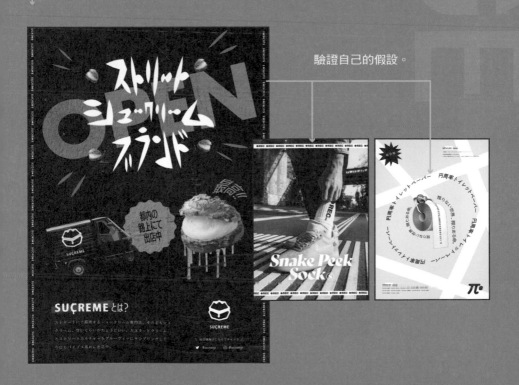

課題
02

看見葉子 🍃

將文字與圖形組合在一起

看見樹木 🍃

將主視覺的圖形套用在標題文字上，且要選擇相同

顏色，才能塑造出統一感。

看見森林 🌲

想要強化 ┌─ A ─┐ 的 ┌ B ┐ 時，可以組合部分文

字與圖形。圖形的配色則應參考其他元素。

A：文字／視覺／概念　B：統一感／對比感／整齊感

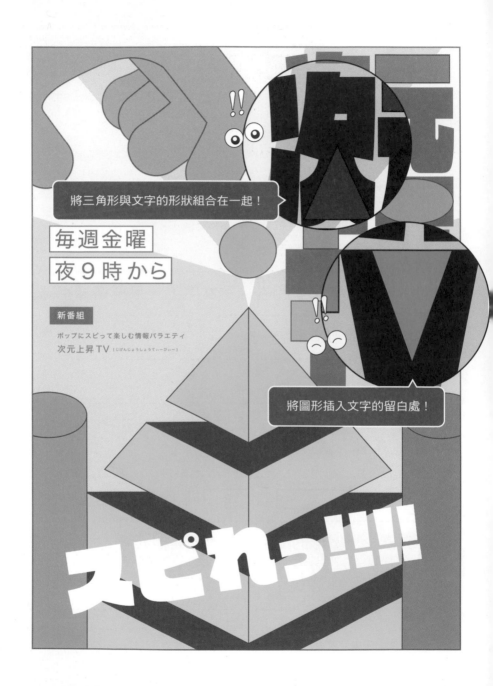

解答 02

看見葉子

將文字與圖形組合在一起

 看見樹木

將主視覺的圖形套用在標題文字上，且要選擇相同顏色，才能塑造出統一感。

看見森林

想要強化 視覺 的 統一感 時，可以組合部分文字與圖形。圖形的配色則應參考其他元素。

解說

　　標題，通常是第一個被看到的，這時若能直覺的提出反問：「為什麼要把文字與圖形組合在一起？」就代表你已經抓到訣竅。

　　當標題裡有紅色、藍色與綠色圖形時，就試著觀察其他要素，或許就能注意到還有許多相同的圖形。由此不難看出，為了追求統一感，有時會將主要圖形與標題文字組合在一起。

　　因此，文字設計有特殊之處時，不妨找找看其他要素，或許就會挖掘出新的設計技巧。

範例 ①

標題的「O」設計成保齡球形狀，「P」與「永」則添加了保齡球主題常見的星號。藉由文字與圖形的組合，形塑出統一感。

OTHER DESIGN　範例 ②

取「泡」字的一部分改成圓形，並藉由圖形與文字的組合，強化設計概念。圍繞文字的白色圓形、香皂的照片，則進一步提升統一感。

創意，
從斷捨離開始

　　所謂的「看見森林」，其實就等於抽象化，也就是，將不同的元素歸納成法則。以右上設計為例，可以找出標題文字與同色圖形等獨立元素，然後捨棄毫不相關的元素。如此一來，就能得出「組合部分文字與圖形」的設計法則。換句話說，抽象化就是捨棄一部分不相關的元素。

組合文字與圖形

看見樹木

看出特定設計的「為什麼」

將主視覺圖形套用在標題文字
上，且要選擇相同顏色，才能塑
造出統一的視覺效果。

「相同顏色」、「標題文字」等
要素（挖掘的「為什麼」），僅
符合眼前的設計。

組合文字與圖形

看見森林

抽象化之後，歸納成法則

想要營造出視覺的統一感時，可
以組合文字與圖形。圖形的配色
則應參考其他元素。

抽象化

將「相同顏色」法則化之後，就
變成「其他元素」，而「標題文
字」後變成為「文字」。

245

課題
03

看見葉子 🍃

白色的背景

看見樹木 🌲

背景大量留白時，能將有顏色的天空照片 [A] [A]。此外，白色還能賦予設計 [B]。

看見森林 🌲🌲

想要將文字或帶有顏色的其他元素 [C] 時，可以使用白色的背景。此外，運用白色時，要考量到白色所帶來的 [B] 等形象。

A：襯托得更加顯眼／打造得更有設計感／融合在一起　B：幸福感／潔淨感／統一感　C：襯托得更加顯眼／打造得更有設計感／融合在一起

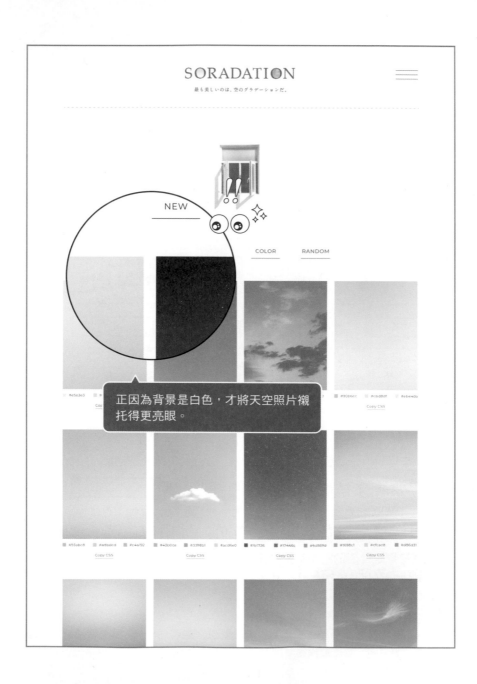

正因為背景是白色，才將天空照片襯托得更亮眼。

解答
03

看見葉子

白色的背景

看見樹木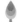

背景大量留白時，能將有顏色的天空照片 襯托得 更加顯眼 。此外，白色還能賦予設計 潔淨感 。

看見森林

想要將文字或帶有顏色的其他要素 襯托得更加顯 眼 時，可以使用白色的背景。此外，運用白色 時，要考量到白色所帶來的 潔淨感 等形象。

解說

　　每　張天空照片都拍得很漂亮，也很引人注目。這些其實都是因為背景是白色的。由於天空照片本身就很出色，所以白色背景更能襯托其他元素，可謂相得益彰。

OTHER DESIGN 範例 ①

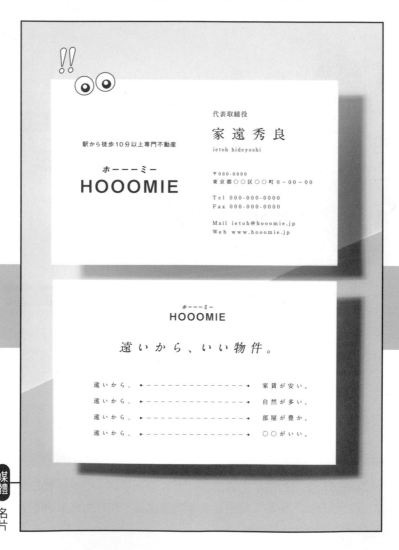

白色背景為名片塑造出純淨的形象。由此可看出，這張名片很追求潔淨感，所以才會大量使用白色。

範例 ②

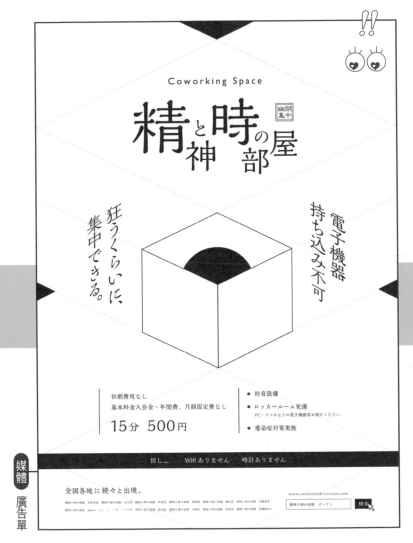

藉由白色背景營造出神聖形象，以表現出「心靈與時光的房間」（精神と時の部屋）的概念。

歸納法則，
對照其他領域

看見樹林的技巧，同樣可運用到其他領域。以右例 01 來說，想要將文字或帶有顏色的其他元素襯托得更加顯眼時，可以使用白色的背景，那我們就可以運用在展覽上，例如：藉由白色牆壁襯托藝術品。之後，又可以將相同的法則運用其他地方，例如：用白盤襯托料理。

Example 01

白色的背景 → 藝廊

想要襯托文字或帶有顏色的其他元素時，可以使用白色的背景。

將藝術品擺在白色牆面上。

Example 02

白色的背景 → 裝料理的盤子

想襯托料理時，就使用白色盤子！

看見葉子 🍃

同時使用直式與橫式文字

看見樹木 🌲

同時使用直式與橫式文字可以增添 A ，由於能隨著空間調整形狀，所以即使 B ，也能配置文字。

看見森林 🌲

想要打造出 A 時，可以同時運用直式與橫式文字。善用文字縱橫配置的技巧，有助於靈活運用空間。此外，將橫書英文配置成縱向時，則可強調層次感。

A：特徵／統一感／層次感　B：形狀漂亮／方法簡單／空間很小

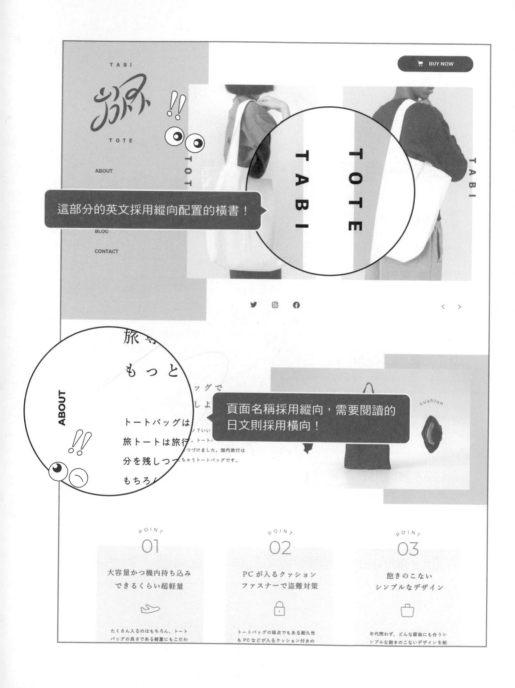

這部分的英文採用縱向配置的橫書！

頁面名稱採用縱向，需要閱讀的日文則採用橫向！

解答
04

看見葉子

同時使用直式與橫式文字

看見樹木

同時使用直式與橫式文字可以增添 層次感 ，由於能隨著空間調整形狀，所以即使 空間很小 ，也能配置文字。

看見森林 🌲

想要打造出 層次感 時，可以同時運用直式與橫式文字。善用文字縱橫配置的技巧，有助於靈活運用空間。此外，將橫書英文配置成縱向時，則可強調層次感。

解說

　　從左頁可看出，文字同時使用縱橫配置。儘管如此，仍藉由英文字採直式、日文字採橫式，在演繹層次感之餘，顧及訊息的易讀性。此外，英文字刻意使用直式配置，代表重視層次感更勝於易讀性。

範例 ①

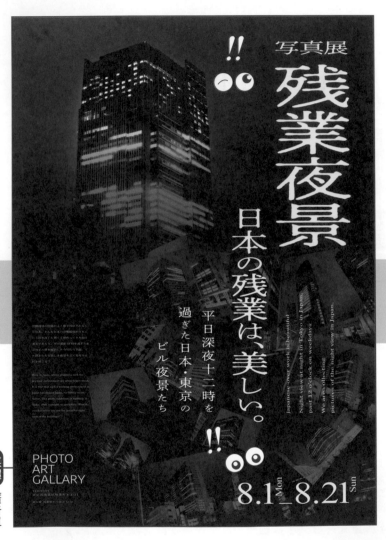

媒體　廣告單

右上的「攝影展」（写真展）是橫書，下方的「加班夜景」（残業夜景）則是直書。接著望向右下方，會發現日期部分數字是橫向配置，星期幾則是縱向配置，藉此將文字擠進狹窄空間中。

範例 ②

只有標語與搭配的英文使用縱向配置，在塑造出層次感之餘，還能讓視線更集中於標題上。這項技巧雖能帶來強調的效果，但只適用於局部設計。

如何提升
設計素養？

　　我相信學習過設計的人，只要調整一下自己的注意力，就能立即學會「看見葉子」。稍微擁有設計的經驗後，就能學會「看見樹木」。但是，能進展到「看見森林＝歸納法則」這個階段的人卻意外的少。只要學會「看見森林」，就能將當下學到的技巧運用在日後的設計，這代表著學習能力有所提升，其實是非常重要的 know-how。

Case 01 ──────────────

只能看見葉子

只能看見葉子，代表雖能注意到技巧，卻
沒辦法深入思考。也就是儘管注意到技
巧，很快就拋諸腦後。

Case 02 ──────────────

只能看見葉子和樹木

思考「為什麼」，能幫助你思考及表達，
但這也僅限於眼前的設計。

Case 03 ──────────────

看見葉子、樹木，還有森林

在這個階段，能運用於各式各樣的事物，
進而歸納出扎實的法則，並應用在下一個
設計上。

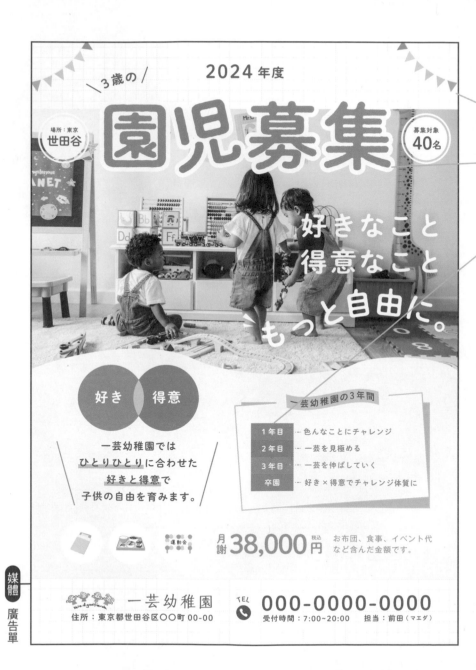

媒體　廣告單

課題
05

看見葉子

五彩繽紛的配色

看見樹木

--

　A　目標客群是家長，因此藉由五彩繽紛的配色，

--

營造出歡樂氛圍。

--

--

看見森林

--

　　A　　與兒童有關時，或者是想營造出歡樂氛圍

--

時，往往會使用五彩繽紛的配色。這時只要顏色的

--

　B　　一致，就能營造出　C　。

--

--

A：目的／銷售／配色　B：色調／色彩／設計　C：個性／氛圍／統一感

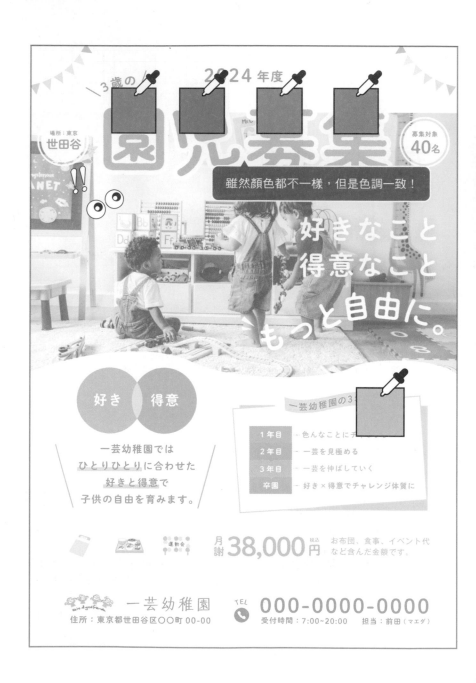

雖然顏色都不一樣，但是色調一致！

解答
05

 看見葉子

五彩繽紛的配色

看見樹木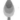

> 銷售 　目標客群是家長，因此藉由五彩繽紛的配色，營造出歡樂氛圍。

看見森林

> 銷售 　與兒童有關時，或者是想營造出歡樂氛圍時，往往會使用五彩繽紛的配色。這時只要顏色的 色調 一致，就能營造出 統一感 。

解說

　　首先，一看到「招募園生」（園児募集），就知道目標客群與兒童有關。接著，會注意到五彩繽紛的配色，是為了打造快樂幼兒園的形象。換句話說，任何顏色都有其意義，透過提供的服務與配色，還能連結至想傳遞的形象。觀察設計時，不妨試著思考目標客群。

範例 ①

用五顏六色的背景，詮釋出標語的歡樂氛圍。

範例 ②

雖然文字使用黑色，但是背景色彩繽紛，同樣勾勒出歡樂的氛圍。此外，插圖的色調不一，但背景的圖形則色調一致，也能保有統一感。

解說
05

試著寫出來

　　本書著重於用眼睛觀察並思考，但是觀察設計

時，若可以試著寫出來，將會有截然不同的發現。

請按照下方步驟，試著用自己的話寫出來吧！

───────── Case 01 ─────────

園児募集
児

看見葉子：＿＿＿＿＿＿＿＿

看見樹木：＿＿＿＿＿＿＿＿

看見森林：＿＿＿＿＿＿＿＿

後記

人人都可以學會的
設計技巧

感謝各位閱讀到最後。

請各位睜大眼睛看看四周。既然已經讀完本書，那麼看見的世界理應有所不同。

相信很多人購買本書時，是被封面吸引而拿起來。各位當時對本書抱持什麼樣的印象？或許是「好像很實用」、「平面設計的大忌」、「封面好看」等。

為了日後能不斷進步，請善用本書看見葉子、樹木、森林的觀察法，並且在日常生活中持之以恆。或是坐在書桌前，專心寫下自己的觀察結果。

透過這本書的know-how，從充滿生活的眾多設計中吸收知識，若能應用在設計以外的場合，我將深感榮幸。

順帶一提，在這個充斥大量設計書籍的時代，我剛收到出版邀約時，其實內心有些複雜，甚至不知道該怎麼辦才好。

　　我一開始選擇的主題，與設計觀察法毫無關係。但是，在執筆過程中，卻逐漸注意到內心的煩躁，因為我開始認為：「市面上已經有類似的設計書了吧？」

　　於是，我決定重新認真思考：是否有尚未出版過的實用設計書？

　　最後，才決定以設計觀察法為主題，因為這都是我的自學經驗，也可以說，只有我才寫得出來。

　　此外，為了避免讀者讀膩，還數度調整版面，對設計範例也相當講究，耗費了相當多時間。儘管如此，本書仍在許多人的支持下順利出版。

　　再次感謝各位閱讀到最後。請將《平面設計的大忌》當作觀察設計的入門書並加以活用，也希望本書除了幫助各位學會觀察設計，還可以讓人生更加豐富，成為各位的好夥伴。

國家圖書館出版品預行編目（CIP）資料

平面設計的大忌：字級、版面、圖形、選色的竅門，非
設計人員的美學指南。學起來就脫離跟設計師纏鬥的修
稿地獄。／設計研究所著；黃筱涵譯.
-- 初版. -- 臺北市：大是文化有限公司, 2024.05
272 頁；14.8×21公分. --（Biz；456）
譯自：デザインのミカタ　無限の「ひきだし」と「センス」
　　　を手に入れる
ISBN 978-626-7448-07-6（平裝）

1. CST：平面設計　2. CST：商業美術

964　　　　　　　　　　　　　　　　　　113001867

Biz 456

平面設計的大忌

字級、版面、圖形、選色的竅門，非設計人員的美學指南。
學起來就脫離跟設計師纏鬥的修稿地獄。

作　　者／設計研究所
譯　　者／黃筱涵
責任編輯／黃凱琪
校對編輯／陳竑悳
副總編輯／顏惠君
總　編　輯／吳依瑋
發　行　人／徐仲秋
會計助理／李秀娟
會　　計／許鳳雪
版權主任／劉宗德
版權經理／郝麗珍
行銷企劃／徐千晴
業務專員／馬絮盈、留婉茹
行銷、業務與網路書店總監／林裕安
總　經　理／陳絜吾

出 版 者／大是文化有限公司
　　　　　臺北市100衡陽路7號8樓
　　　　　編輯部電話：（02）23757911
　　　　　購書相關資訊請洽：（02）23757911分機122
　　　　　24小時讀者服務傳真：（02）23756999
　　　　　讀者服務E-mail：dscsms28@gmail.com
　　　　　郵政劃撥帳號：19983366　　戶名：大是文化有限公司

法律顧問／永然聯合法律事務所
香港發行／豐達出版發行有限公司 Rich Publishing & Distribution Ltd
　　　　　地址：香港柴灣永泰道70號柴灣工業城第2期1805室
　　　　　　　　　Unit 1805, Ph. 2, Chai Wan Ind City, 70 Wing Tai Rd, Chai Wan, Hong Kong
　　　　　電話：21726513　　傳真：21724355
　　　　　E-mail：cary@subseasy.com.hk

封面設計／FE設計
內頁排版／黃淑華
印　　刷／韋懋實業有限公司

出版日期／2024年5月初版　　　　　　　　　　　　Printed in Taiwan
定　　價／新臺幣490元　　　　　　　（缺頁或裝訂錯誤的書，請寄回更換）
ISBN／978-626-7448-07-6
電子書 ISBN／9786267448069（PDF）
　　　　　　9786267448083（EPUB）

DESIGN NO MIKATA　MUGEN NO「HIKIDASHI」TO「SENSE」O TE NI IRERU
©DESIGNKENKYUJO2023
First published in Japan in 2023 by KADOKAWA CORPORATION, Tokyo. Complex Chinese
translation rights arranged with KADOKAWA CORPORATION, Tokyo through BARDON-CHINESE
MEDIA AGENCY.